文‧圖 彼得‧艾倫
翻譯／張芷盈　審訂／褚瑞基（銘傳大學建築學系專任副教授）

出發吧！
環遊世界
驚奇建築

從古老堡壘到現代機場，
涵蓋文化、歷史、地理等多元知識的奇妙建築之旅

ATLAS of
AMAZING
ARCHITECTURE

the most inckedible
buildings you've
(pkobably) nevek
heakd of

Petek Allen

CONTENTS

4 序

6 歐洲新石器時代遺址 ❶❷❸❹
歐洲，西元前4000-2000年

8 烏爾大塔廟 Ziggurat of Ur ❺
伊拉克，西元前2100年

10 麥羅埃金字塔 Meroe Pyramids ❻
蘇丹，西元前800年至西元100年

12 山西懸空寺 ❼
Shanxi Hanging Monastery
中國，西元491年

14 聖索菲亞大教堂 Hagia Sophia ❽
土耳其，西元537年

16 安濟橋 Anji Bridge ❾
中國，西元595-605年

18 法隆寺 Horyu-ji Temples ❿
日本，西元607年

20 伊斯法罕聚禮清真寺 ⓫
Jameh Mosque of Isfahan
伊朗，西元771-1997年

22 月亮井 Chand Baori ⓬
印度，西元800年

24 沙特爾大教堂 Chartres ⓭
Cathedral
法國，1194-1220年

26 博爾貢木板教堂 ⓮
Bogrund Stave Church
挪威，約1200年

28 聖喬治教堂（獨岩教堂）⓯
Church of St George
衣索比亞，約1200年

30 總督宮 Doge's Palace ⓰
義大利，1340-1424年

32 迪津加里貝爾清真寺 ⓱
Djinguereber Mosque
馬利，1327年

34 大城（阿瑜陀耶） Ayutthaya ⓲
泰國，1350-1767年

36 小莫頓莊園 Little Moreton Hall ⓳
英國，1504-1610年

38 傳統日式建築 ⓴

40 基日島木構造群 Kizhi Pogost ㉑
俄羅斯，1714年

42 卡薩巴古城（阿爾及爾）㉒
Casbah of Algiers
阿爾及利亞，17-18世紀

44 水原華城 Hwaeseong Fortress ㉓
韓國，1794-1796年

46 英皇閣 Brighton Pavilion ㉔
英國，1787-1823年

48 新天鵝城堡 ㉕
Neuschwanstein Castle
德國，1869-1892年

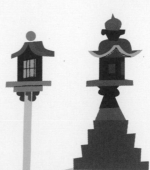

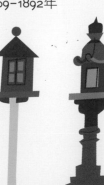

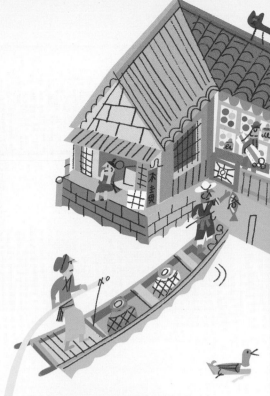

50 瓦卡酋長之家 ㉖
Chief Waka's House
加拿大，約1890年

52 巴特由之家 Casa Batllo ㉗
西班牙，1904-1906年

54 塔特林塔 Tatlin's Tower ㉘
俄羅斯，1919年

56 石頭宮殿 Dar al Hajar Palace ㉙
葉門，1920年

58 施洛德住宅 ㉚
Rietveld Schröder House
荷蘭，1924年

60 世界博覽會建築 ㉛ ㉜ ㉝ ㉞

62 墨西哥，大學城 ㉟
University City, Mexico
墨西哥，1949-1952年

64 古巴國家藝術學校 ㊱
Cuban National Art Schools
古巴，1961-1965年

66 海牧場 Sea Ranch ㊲
美國，1963-1965年

68 達卡國際貿易展覽中心 FIDAK ㊳
塞內加爾，1975年

70 新生活模式 ㊴ ㊵ ㊶ ㊷

72 百水藝術村 ㊸
Hundertwasser House
澳洲，1983-1985年

74 畢爾包古根漢美術館 ㊹
Guggenheim Bilbao
西班牙，1991-1997年

76 柏林猶太博物館 ㊺
Jewish Museum, Berlin
德國，1992-1999年

78 信仰新模式 ㊻ ㊼ ㊽ ㊾

80 機場建築 ㊿ 51 52 53

82 作家及出版社協會總部 54
SGAE Headquarters
西班牙，2008年

84 隱蔽風格建築 55 56 57 58

86 建築術語與風格詞彙表
88 索引
90 附錄：驚奇建築世界地圖

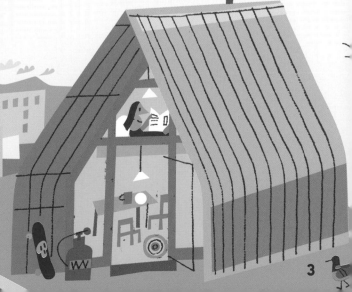

序

數千年來，人類用石頭、磚塊、木材搭建了用來居住、工作、信仰敬拜的各式建築物。

建築應該傳達出所處的時代與地點的精神，同時又追求永恆不朽。
——法蘭克・蓋瑞（Frank Gehry）*

* 美國知名建築師，代表作畢爾包古根漢美術館（→P.74）

這些建築物都有自己的故事；包括最初建造的歷史與文化、當時搭建的地景*與環境，又或者是設計或蓋這些建築物的人等。

*地景（landscape）又稱景觀，泛指視覺可見的有形景物，包括自然現象形成的景色（自然景觀），以及人類利用資源造成的結果（文化景觀）。

這些故事有時候很複雜，因為建築本身就是一門複雜的學問。要蓋出一棟建築物，你需要了解結構的物理學，蓋出來的建築物才不會倒。你需要知道可以取得哪些建材、使用哪些技術。你需要了解大家可能會希望怎麼使用這個空間，還需要錢。而且通常需要非常多錢。最後，還需要有一個遠景——關於這個空間內外的樣貌，以及如何賦予個人風格。

這本書裡的建築物個個都有令人驚奇的故事。我們試著避開大家都知道的建築物（像是吉薩金字塔或艾菲爾鐵塔），進而選擇在歷史上世界各地較鮮為人知的建築物，這些作品在外型或是設計方式都立下了新的標竿。

舉個例子，書裡有一個故事講到某個國王用石頭雕鑿出雄偉的教堂，因為這位國王相信他的使命就是要在衣索比亞的山裡打造一個全新的耶路撒冷。或是位於伊朗的某座清真寺，在過去兩千年間不斷地增建裝修。你還會讀到某個從來沒有蓋成的建築，展現了俄羅斯革命的精神（及愚昧）。有很多建築都展現出表達性極強、雕塑風格的造型，因為外觀奇特的建築通常背後都會有一個奇特的故事。

這本書絕對無法完整涵蓋所有的建築——這僅是一個思考、討論不同形式建築的起點。用你目前身處的房間為例。這個空間給你的感覺如何？有窗子嗎？是怎麼樣的窗子？窗外有景色嗎？這棟建築物和四周的建築物長得相像嗎？其特殊之處為何？你開始認真觀察周遭的建築物之後，就會開始發現它們背後的故事，因為建築物的故事和人的故事總是緊密相連。

——彼得・艾倫
（Peter Allen，本書作者兼繪者）
齊吉・哈諾
（Ziggy Hanaor，
Cicada 出版社創辦人）

歐洲新石器時代建築

時間：西元前4000 - 2000年
地點：歐洲北部

新石器時代指的是西元前 7000 年到西元前 1700 年。當時無歷史記載，因此對此時期所知甚少。唯一遺留下來的只剩下一些神祕的遺址。大多是用土堆與立石搭成的墓室，很可能是宗教儀式的一部分。

紐格萊奇塚 Newgrange Burial Mound ❶
愛爾蘭，西元前 3200 年
一座由雕刻的石牆圍成的龐大墓地。冬至當天，升起的陽光傾瀉而入，墓室內一片光明。

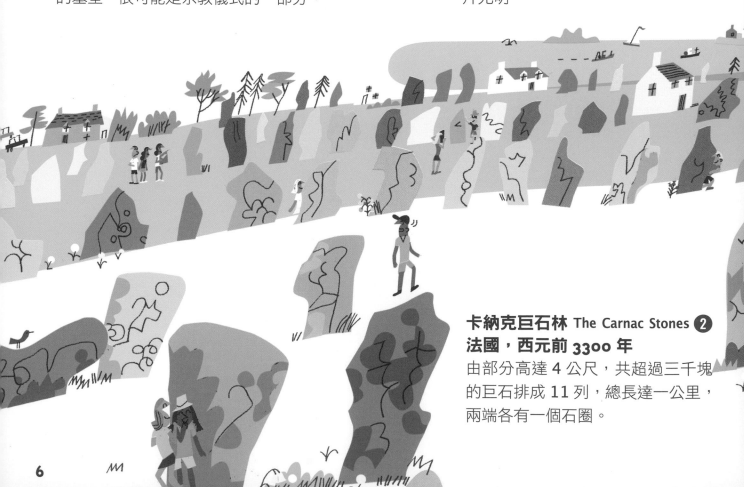

卡納克巨石林 The Carnac Stones ❷
法國，西元前 3300 年
由部分高達 4 公尺，共超過三千塊的巨石排成 11 列，總長達一公里，兩端各有一個石圈。

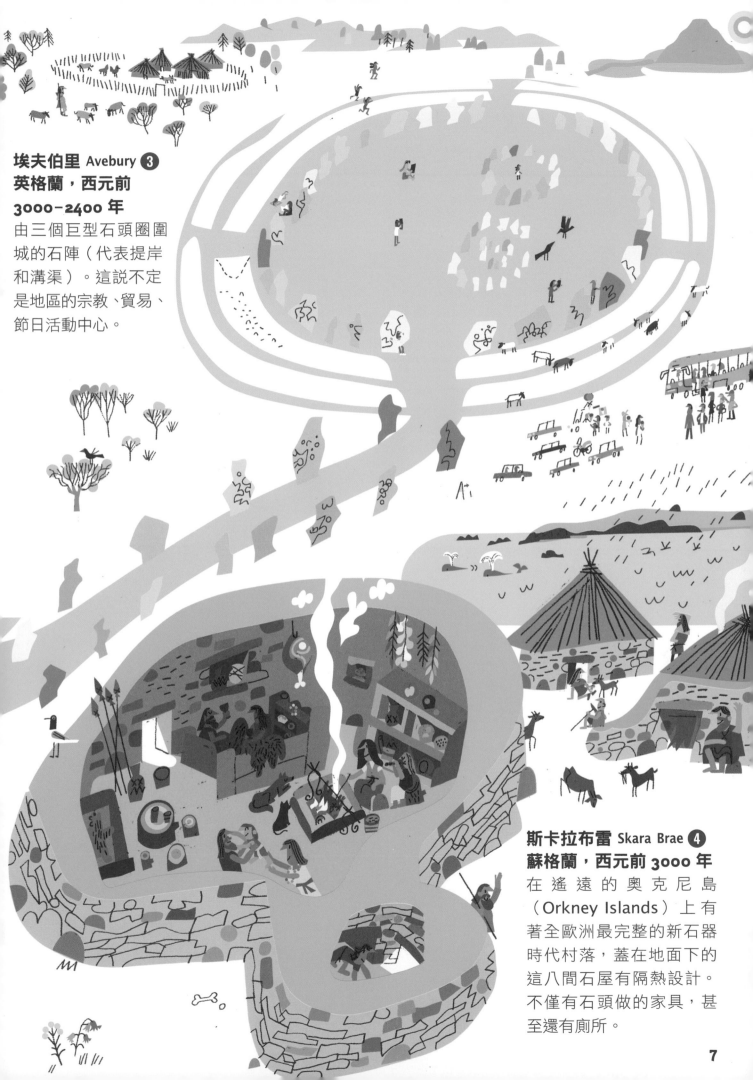

埃夫伯里 Avebury ③
英格蘭，西元前
3000-2400 年
由三個巨型石頭圈圍
城的石陣（代表提岸
和溝渠）。這說不定
是地區的宗教、貿易、
節日活動中心。

斯卡拉布雷 Skara Brae ④
蘇格蘭，西元前 3000 年
在遙遠的奧克尼島
（Orkney Islands）上有
著全歐洲最完整的新石器
時代村落，蓋在地面下的
這八間石屋有隔熱設計。
不僅有石頭做的家具，甚
至還有廁所。

烏爾大塔廟 ZIGGURAT OF UR ⑤

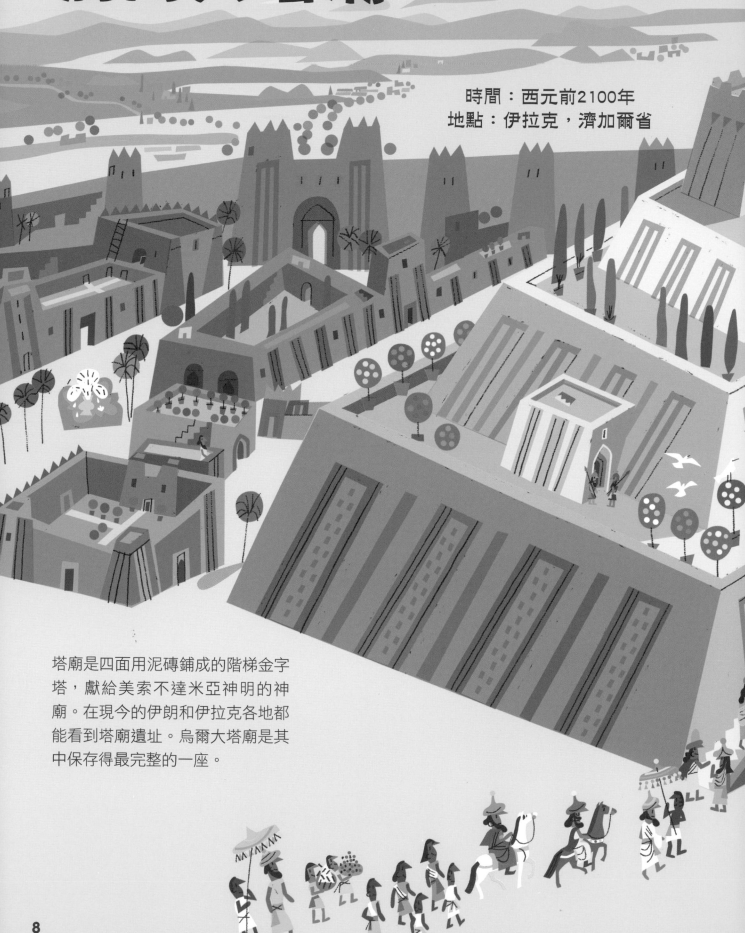

時間：西元前2100年
地點：伊拉克，濟加爾省

塔廟是四面用泥磚鋪成的階梯金字塔，獻給美索不達米亞神明的神廟。在現今的伊朗和伊拉克各地都能看到塔廟遺址。烏爾大塔廟是其中保存得最完整的一座。

烏爾納木國王為了向月神南納
（Nanna）致敬所建造，是一座神
廟群的一部分，位於偉大的烏爾城
中心。烏爾大塔廟長 64 公尺，高
30 公尺，周遭數英里都清楚可見，
象徵著烏爾城的富裕繁榮。

整座塔廟現在僅底部仍倖存，但獻
給月神的神廟原本座落於此建築物
頂部，以藍色釉面磚裝飾。作為神
所居住之處，月神廟內應該包括一
間供月神睡臥的寢室，和一間供凡
人奴僕準備餐點的廚房。

這座塔廟原本已傾毀，但在西元前 6 世紀修復。
隨後又再次遭到棄置遺忘，一直到 1920 年代才
被重新被挖掘出來。並在 1980 年代再次修復。

麥羅埃金字塔
MEROE PYRAMIDS ⑥

時間：西元前800年至西元100年
地點：蘇丹東北部

在蘇丹的沙漠中，尼羅河東岸有一大群，數量超過 200 座的古金字塔；這些都是強大的庫什王國（Kush）首都麥羅埃城的遺跡。

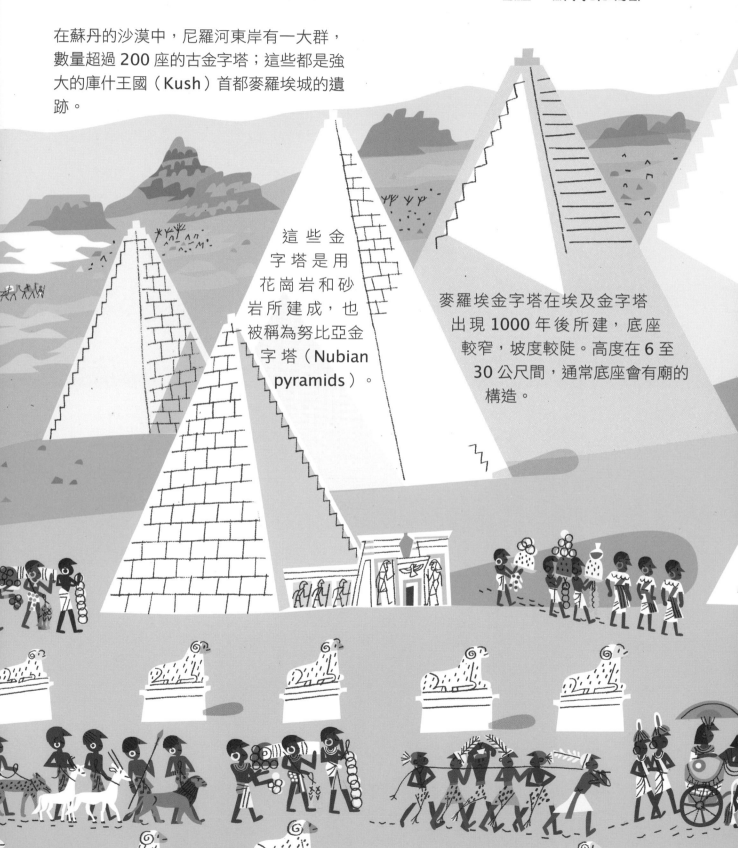

這些金字塔是用花崗岩和砂岩所建成，也被稱為努比亞金字塔（Nubian pyramids）。

麥羅埃金字塔在埃及金字塔出現 1000 年後所建，底座較窄，坡度較陡。高度在 6 至 30 公尺間，通常底座會有廟的構造。

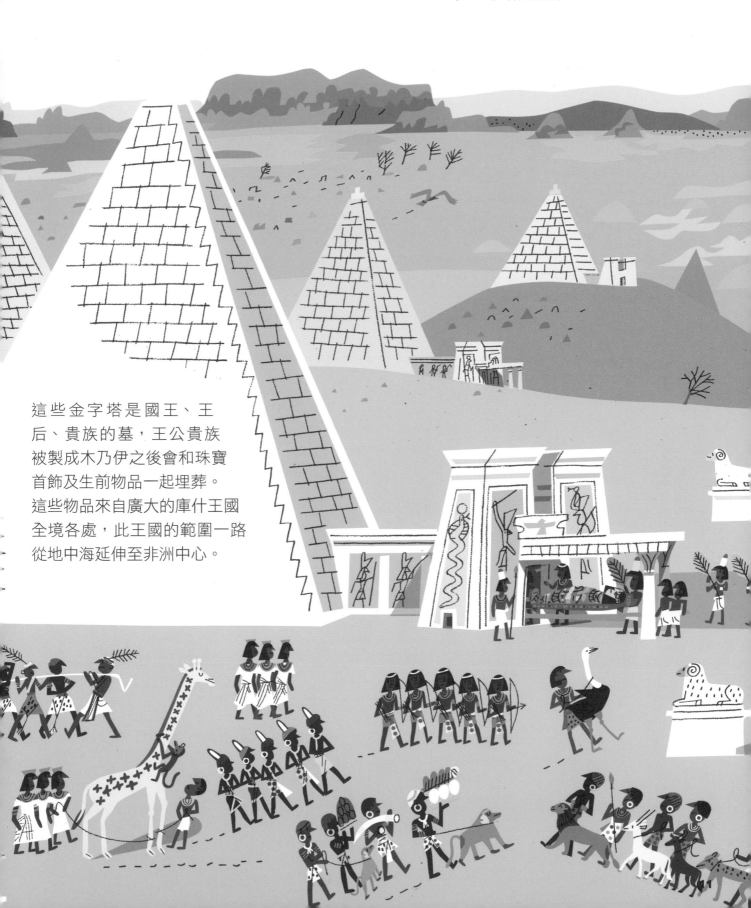

1830 年代，這群金字塔被發現時，遭到盜墓者搜刮掠奪，他們為了取得其中的寶物而破壞了許多金字塔的頂部。

這些金字塔是國王、王后、貴族的墓，王公貴族被製成木乃伊之後會和珠寶首飾及生前物品一起埋葬。這些物品來自廣大的庫什王國全境各處，此王國的範圍一路從地中海延伸至非洲中心。

山西懸空寺
SHANXI HANGING MONASTERY 7

時間：西元491年
地點：中國，山西省

這座力抗地心引力的寺廟就建在翠屏峰的峭壁間，位於離地 76 公尺的高處。由橡木橫梁半插進山體所支撐。

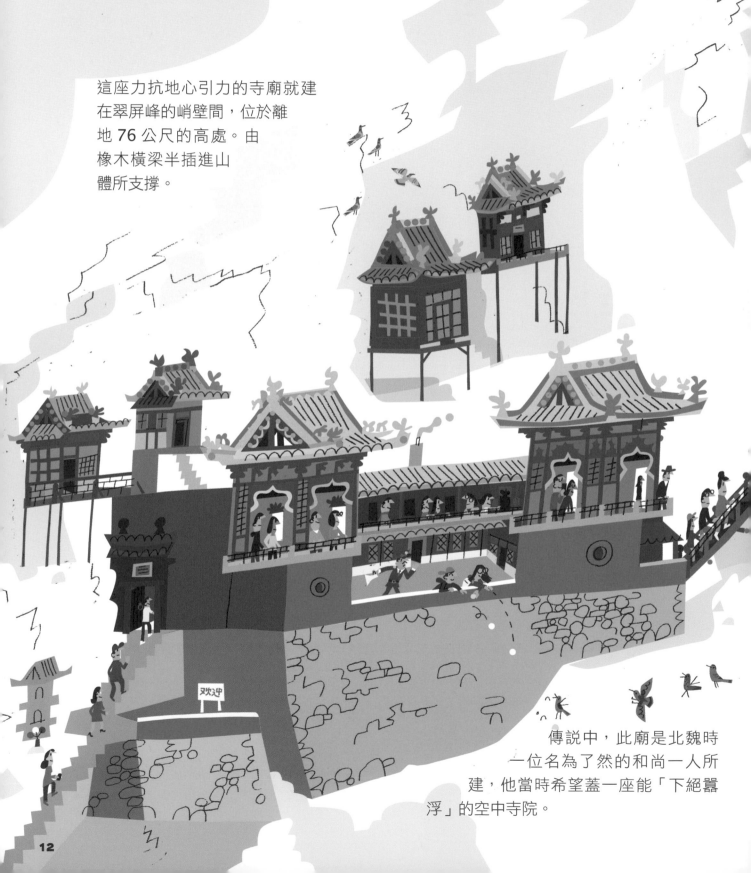

傳說中，此廟是北魏時一位名為了然的和尚一人所建，他當時希望蓋一座能「下絕囂浮」的空中寺院。

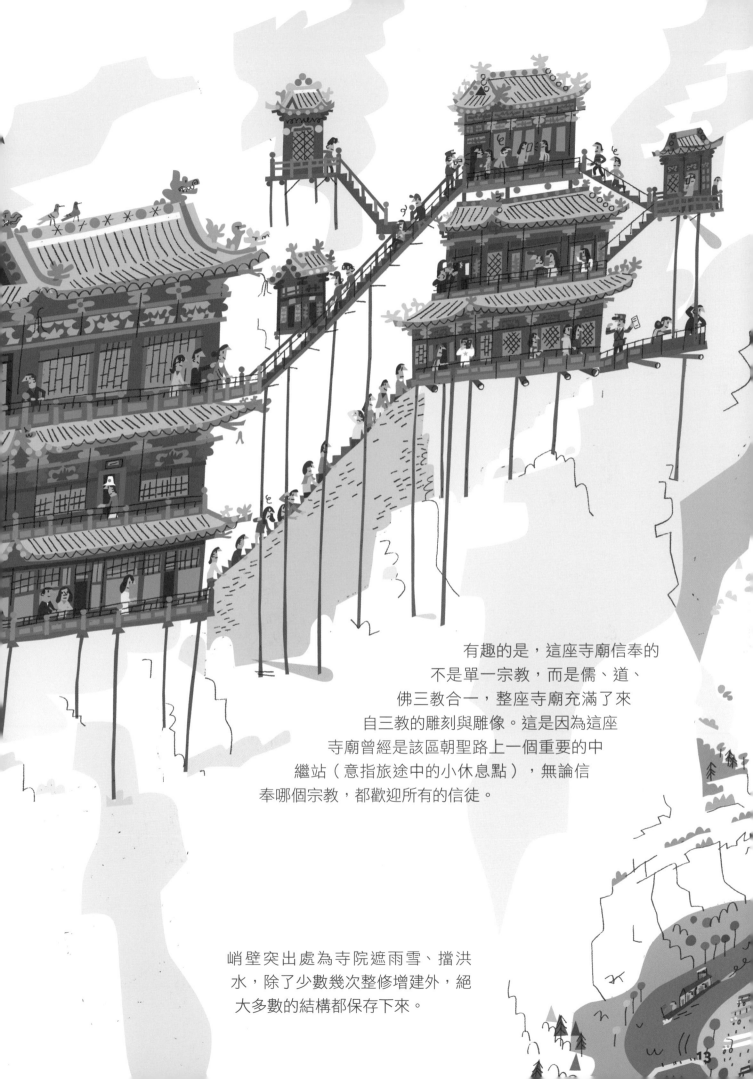

有趣的是，這座寺廟信奉的
不是單一宗教，而是儒、道、
佛三教合一，整座寺廟充滿了來
自三教的雕刻與雕像。這是因為這座
寺廟曾經是該區朝聖路上一個重要的中
繼站（意指旅途中的小休息點），無論信
奉哪個宗教，都歡迎所有的信徒。

峭壁突出處為寺院遮雨雪、擋洪
水，除了少數幾次整修增建外，絕
大多數的結構都保存下來。

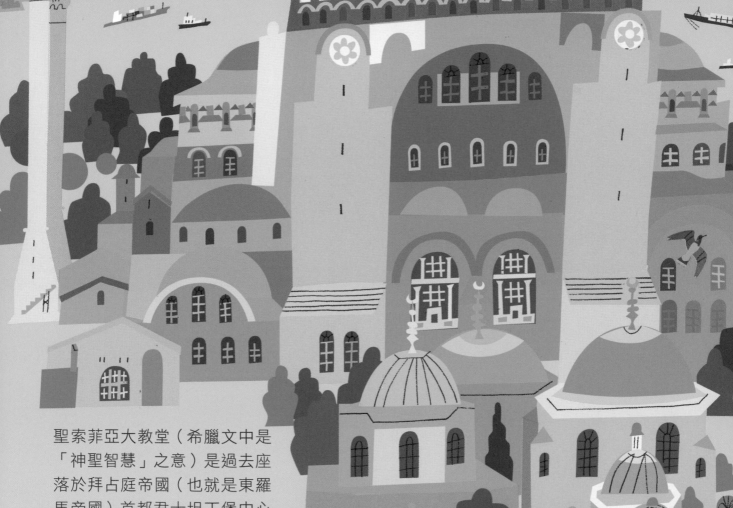

聖索菲亞大教堂
HAGIA SOPHIA ⑧

時間：西元537年
地點：土耳其，伊斯坦堡
（舊稱君士坦丁堡）

聖索菲亞大教堂（希臘文中是「神聖智慧」之意）是過去座落於拜占庭帝國（也就是東羅馬帝國）首都君士坦丁堡中心的一座宏偉教堂。此建築僅六年即完工，在其後的數百年間一直都是全世界最大的建築。

教堂的頂部是一個直徑約33公尺的龐大圓頂。此龐大圓頂未用到任何鋼筋混凝土，至今仍被視為建築奇觀。

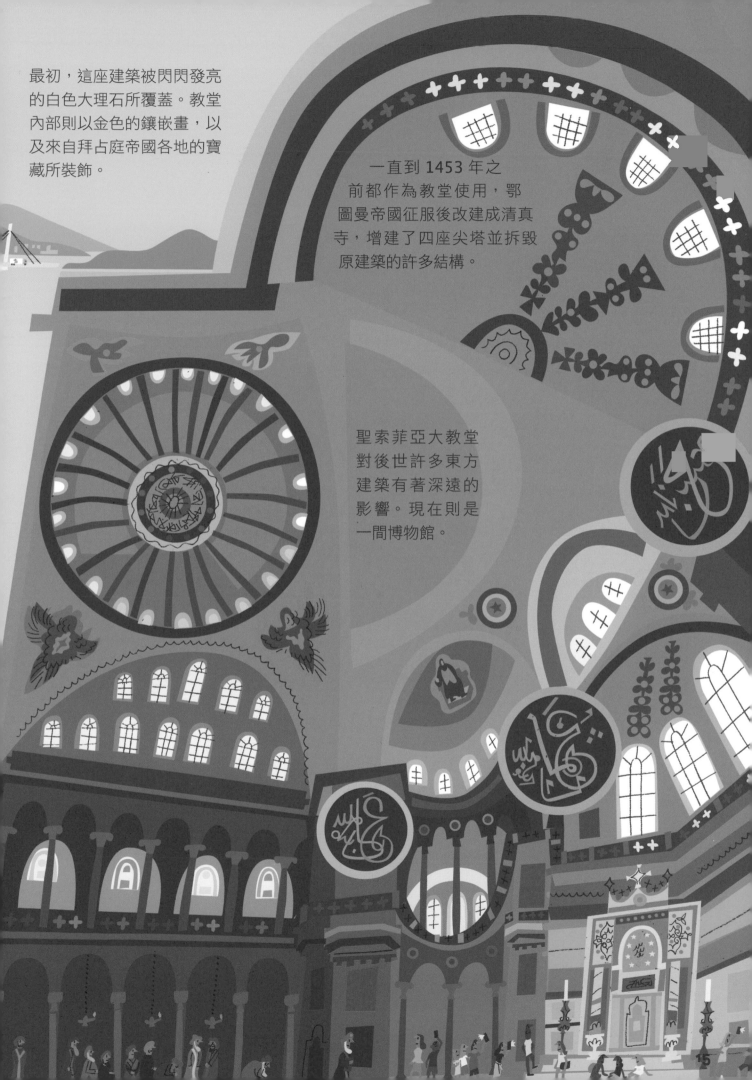

最初，這座建築被閃閃發亮的白色大理石所覆蓋。教堂內部則以金色的鑲嵌畫，以及來自拜占庭帝國各地的寶藏所裝飾。

一直到 1453 年之前都作為教堂使用，鄂圖曼帝國征服後改建成清真寺，增建了四座尖塔並拆毀原建築的許多結構。

聖索菲亞大教堂對後世許多東方建築有著深遠的影響。現在則是一間博物館。

安濟橋
ANJI BRIDGE ⑨

時間：西元595－605年
地點：中國，河北省

安濟橋（意思是「平安過橋」，因位於古稱趙州的趙縣，又名趙州橋）建於國勢強大的隋朝。凌跨洨河之上，連接了中國重要的貿易路線。

安濟橋由名叫李春的工匠所設計。在此之前，多數橋都是單孔的半圓形拱。李春的設計是建築上的一大創舉，因為主要的拱形兩端又另外受到兩個小拱所支撐。

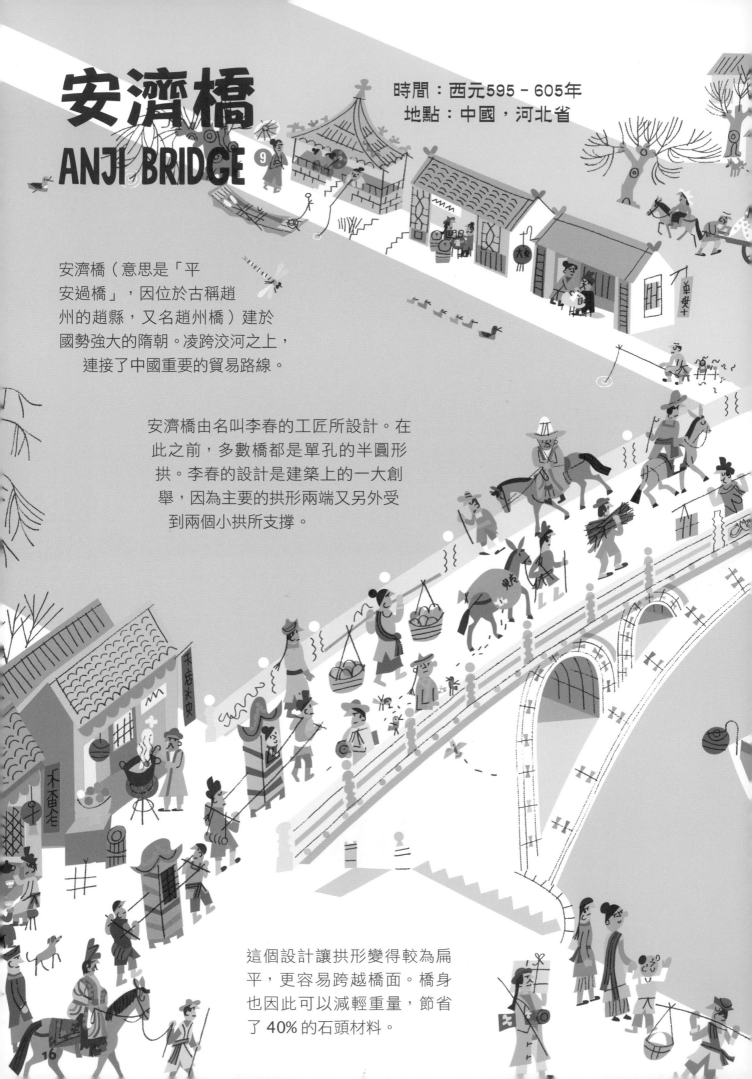

這個設計讓拱形變得較為扁平，更容易跨越橋面。橋身也因此可以減輕重量，節省了 40% 的石頭材料。

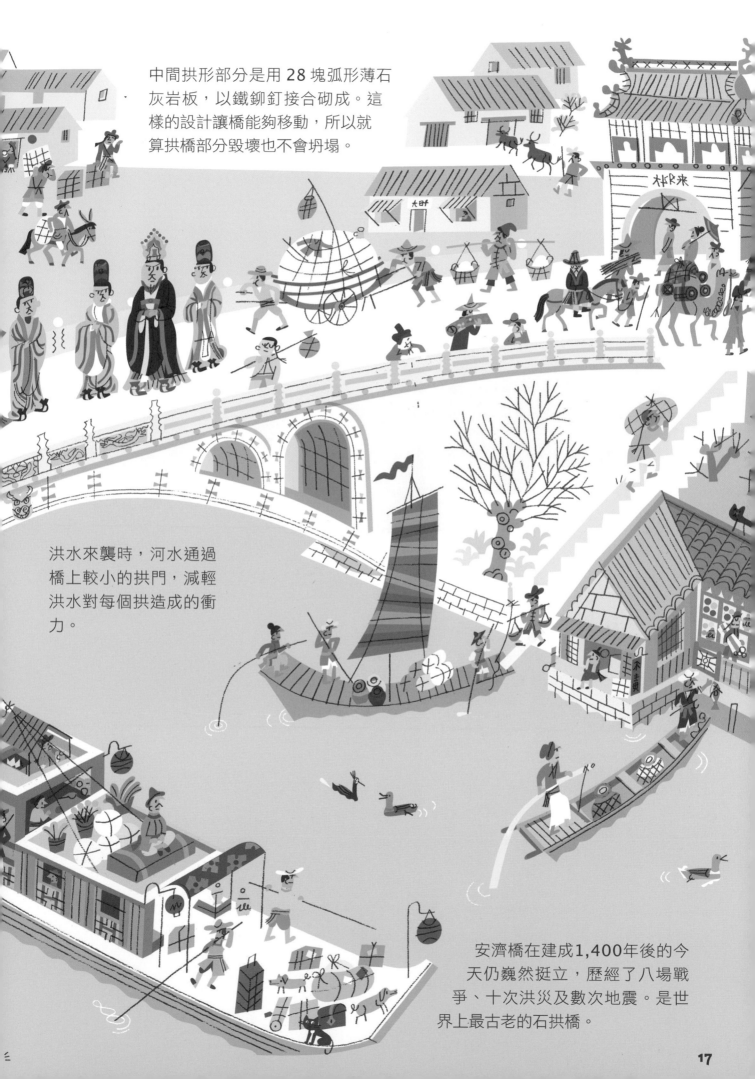

中間拱形部分是用 28 塊弧形薄石灰岩板，以鐵鉚釘接合砌成。這樣的設計讓橋能夠移動，所以就算拱橋部分毀壞也不會坍塌。

洪水來襲時，河水通過橋上較小的拱門，減輕洪水對每個拱造成的衝力。

安濟橋在建成 1,400 年後的今天仍巍然挺立，歷經了八場戰爭、十次洪災及數次地震。是世界上最古老的石拱橋。

法隆寺 HORYU-JI TEMPLES ⑩

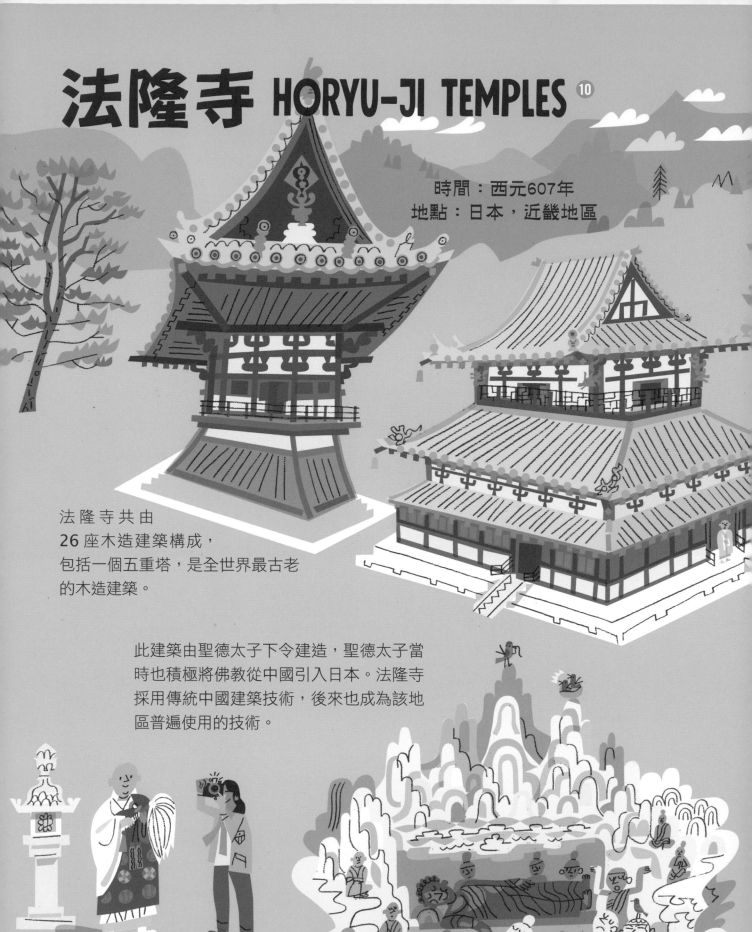

時間：西元607年
地點：日本，近畿地區

法隆寺共由
26 座木造建築構成，
包括一個五重塔，是全世界最古老
的木造建築。

此建築由聖德太子下令建造，聖德太子當
時也積極將佛教從中國引入日本。法隆寺
採用傳統中國建築技術，後來也成為該地
區普遍使用的技術。

法隆寺建寺之初是要獻給醫治
眾病的藥師佛。據說部分佛骨
舍利（指佛陀遺骨）就放在塔
的礎石裡。

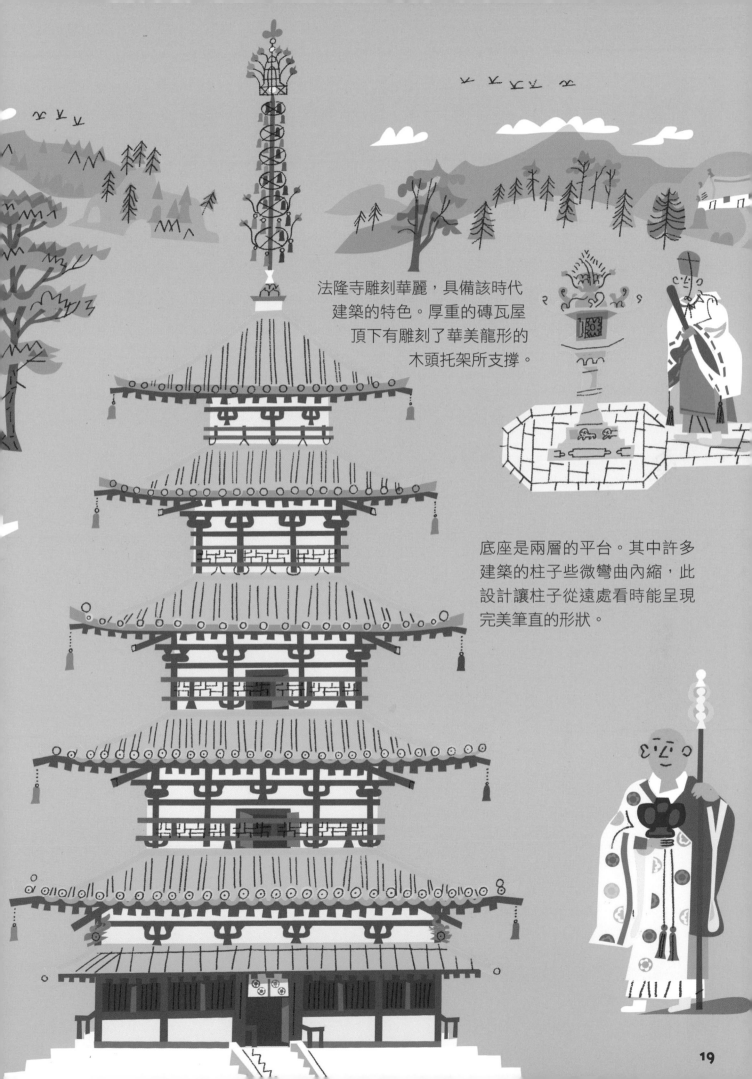

法隆寺雕刻華麗，具備該時代
建築的特色。厚重的磚瓦屋
頂下有雕刻了華美龍形的
木頭托架所支撐。

底座是兩層的平台。其中許多
建築的柱子些微彎曲內縮，此
設計讓柱子從遠處看時能呈現
完美筆直的形狀。

伊斯法罕聚禮清真寺
JAMEH MOSQUE OF ISFAHAN ⑪

時間：西元771 - 1997年
地點：伊朗，伊斯法罕

在歷經十二個世紀的建造過程中，這座龐大的清真寺展現了伊斯蘭建築在不同時代的發展轉變。

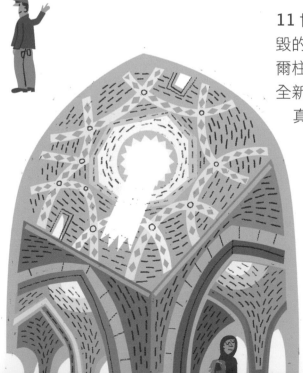

11世紀時，塞爾柱突厥人在前一個燒毀的清真寺原址上蓋了這座清真寺。塞爾柱人將伊斯法罕作為帝國首都，並以全新的四個伊萬風格打造位於核心的清真寺。伊萬是一個帶有拱頂的空間，三面圍牆，一面向中庭開放。四個伊萬的大門各自相對，創造出一個諾大的中庭。

最初，此建築的四個大門都
敞開，中庭成為城中人們聚
集的中心；是商業往來與社
區交流的地點，同時也是信
仰敬拜之處。

塞爾柱帝國（Seljuk empire）征服後，
接下來幾位波斯君王又繼續為這座清真
寺進行裝飾與增建，後來占地超過兩萬
平方公尺。清真寺內部的裝飾則反映了
不同時代伊斯蘭風格的轉變。

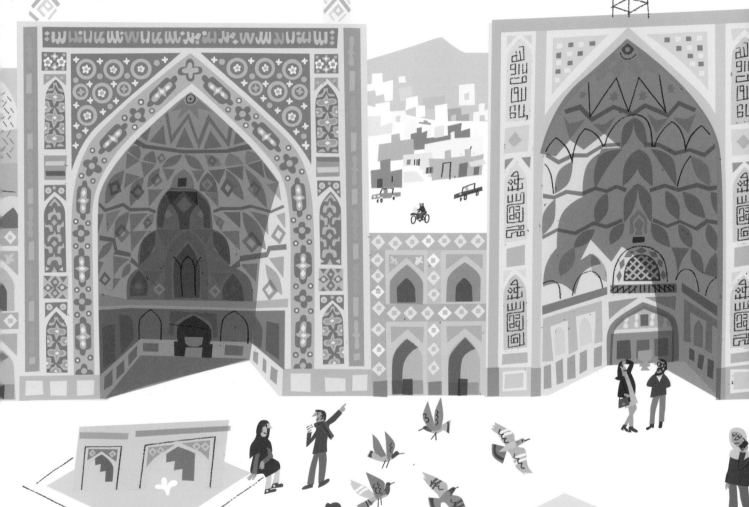

兩個 11 世紀建造的宏偉圓頂則是
建築上的亮點。這兩個圓頂採用
「雙層肋狀」結構，藉此打造出
完美比例與平衡。當時採用的全
新建築工程技術，後來則在伊斯
蘭世界中普遍使用。

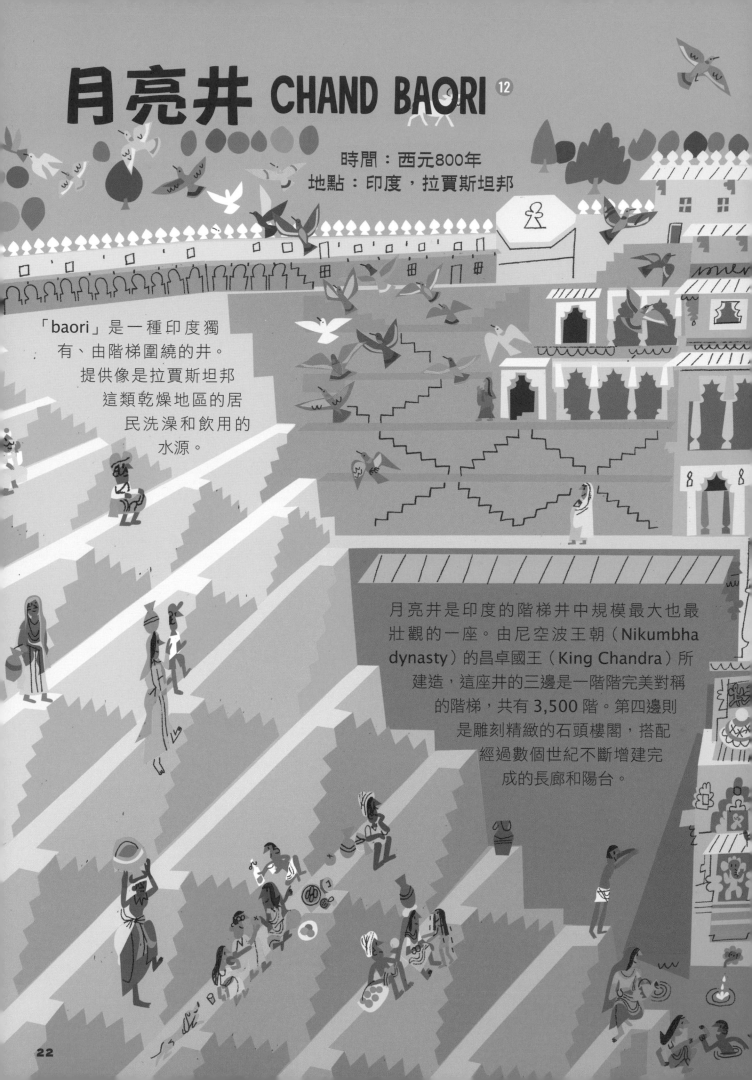

月亮井 CHAND BAORI ⑫

時間：西元800年
地點：印度，拉賈斯坦邦

「baori」是一種印度獨
有、由階梯圍繞的井。
提供像是拉賈斯坦邦
這類乾燥地區的居
民洗澡和飲用的
水源。

月亮井是印度的階梯井中規模最大也最
壯觀的一座。由尼空波王朝（Nikumbha
dynasty）的昌卓國王（King Chandra）所
建造，這座井的三邊是一階階完美對稱
的階梯，共有 3,500 階。第四邊則
是雕刻精緻的石頭樓閣，搭配
經過數個世紀不斷增建完
成的長廊和陽台。

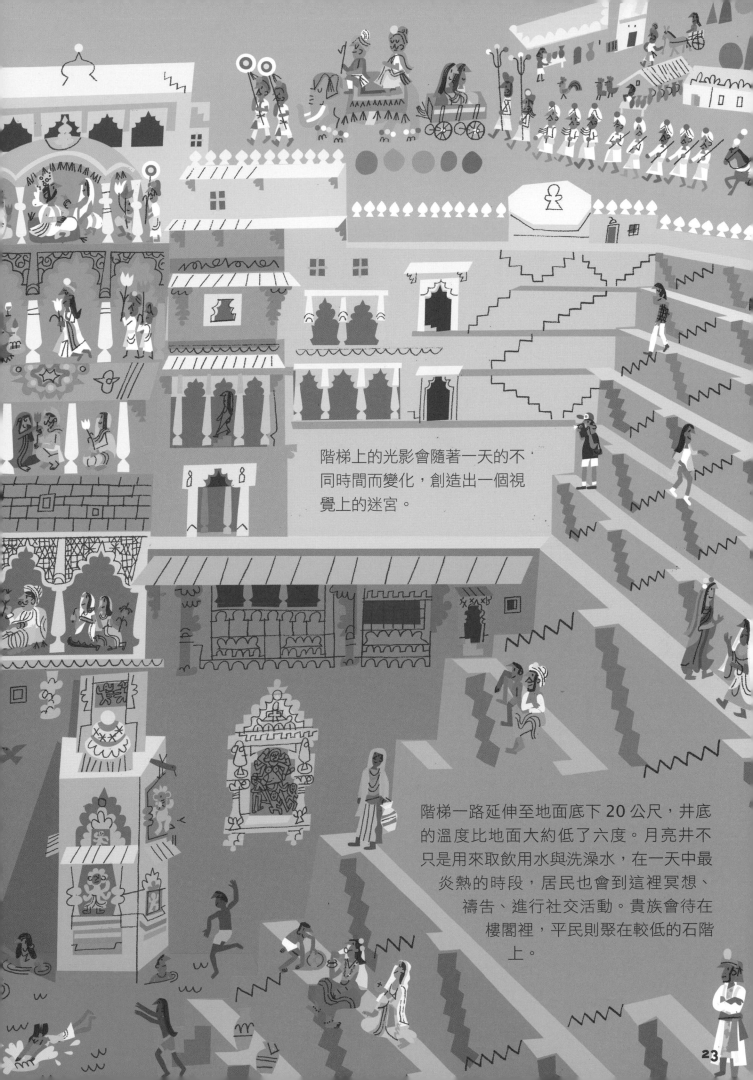

階梯上的光影會隨著一天的不同時間而變化，創造出一個視覺上的迷宮。

階梯一路延伸至地面底下 20 公尺，井底的溫度比地面大約低了六度。月亮井不只是用來取飲用水與洗澡水，在一天中最炎熱的時段，居民也會到這裡冥想、禱告、進行社交活動。貴族會待在樓閣裡，平民則聚在較低的石階上。

沙特爾大教堂
CHARTRES CATHEDRAL ⑬

時間：1194 – 1220年
地點：法國，沙特爾

這座教堂位於法國西北部，是一座法國哥德式教堂建築。這類風格的建築主要特色是高聳峭拔的尖塔，方圓百里都清楚可見，藉此向全世界展現這座城鎮的虔城及富裕。

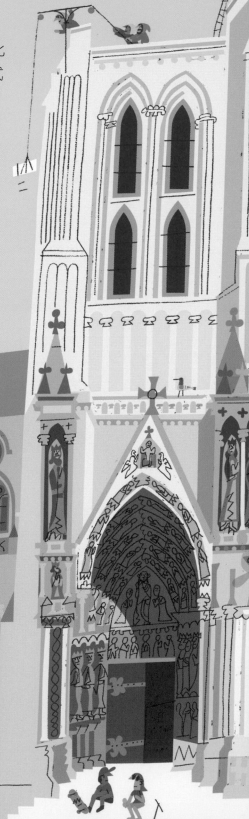

24

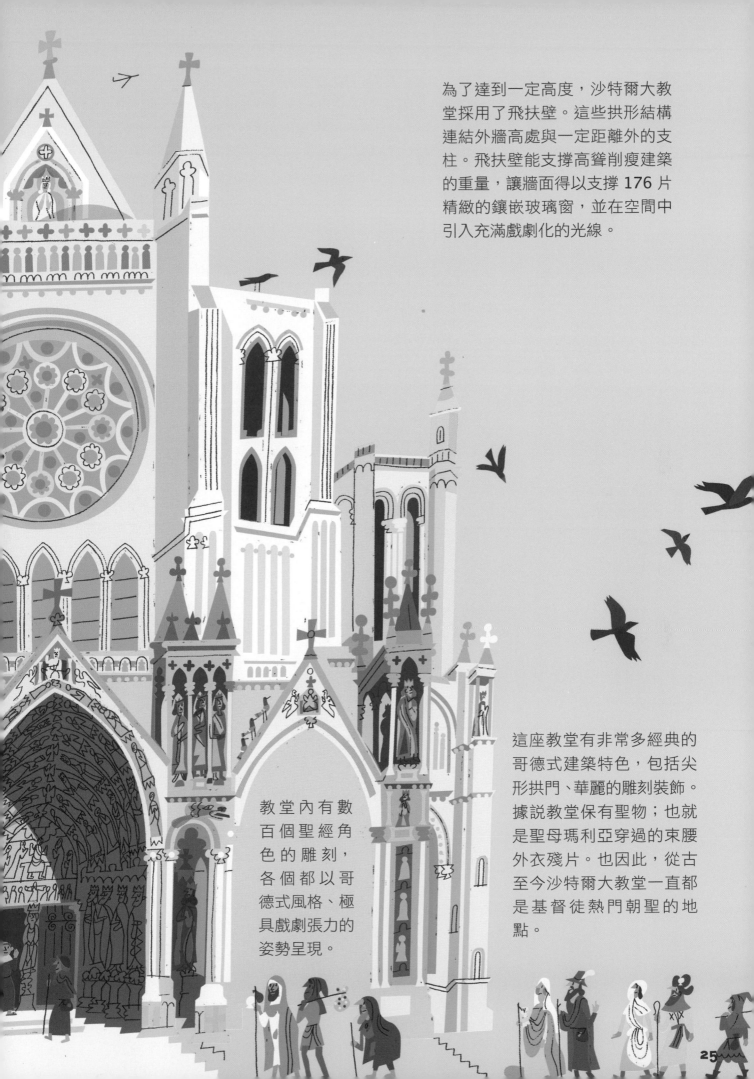

為了達到一定高度，沙特爾大教堂採用了飛扶壁。這些拱形結構連結外牆高處與一定距離外的支柱。飛扶壁能支撐高聳削瘦建築的重量，讓牆面得以支撐 176 片精緻的鑲嵌玻璃窗，並在空間中引入充滿戲劇化的光線。

這座教堂有非常多經典的哥德式建築特色，包括尖形拱門、華麗的雕刻裝飾。據說教堂保有聖物；也就是聖母瑪利亞穿過的束腰外衣殘片。也因此，從古至今沙特爾大教堂一直都是基督徒熱門朝聖的地點。

教堂內有數百個聖經角色的雕刻，各個都以哥德式風格、極具戲劇張力的姿勢呈現。

25

博爾貢木板教堂
BORGUND STAVE CHURCH ⑭

時間：約1200年
地點：挪威，博爾貢

木板教堂是牆面由垂直木板或桿柱搭建而成的小型教堂。在中世紀時代斯堪地那維亞的偏遠地區很常見，這些地區盛產木材。大部分的木板教堂在19世紀時遭拆毀，由石頭為建材的教堂取而代之，但挪威至今仍保存有28座木板教堂。

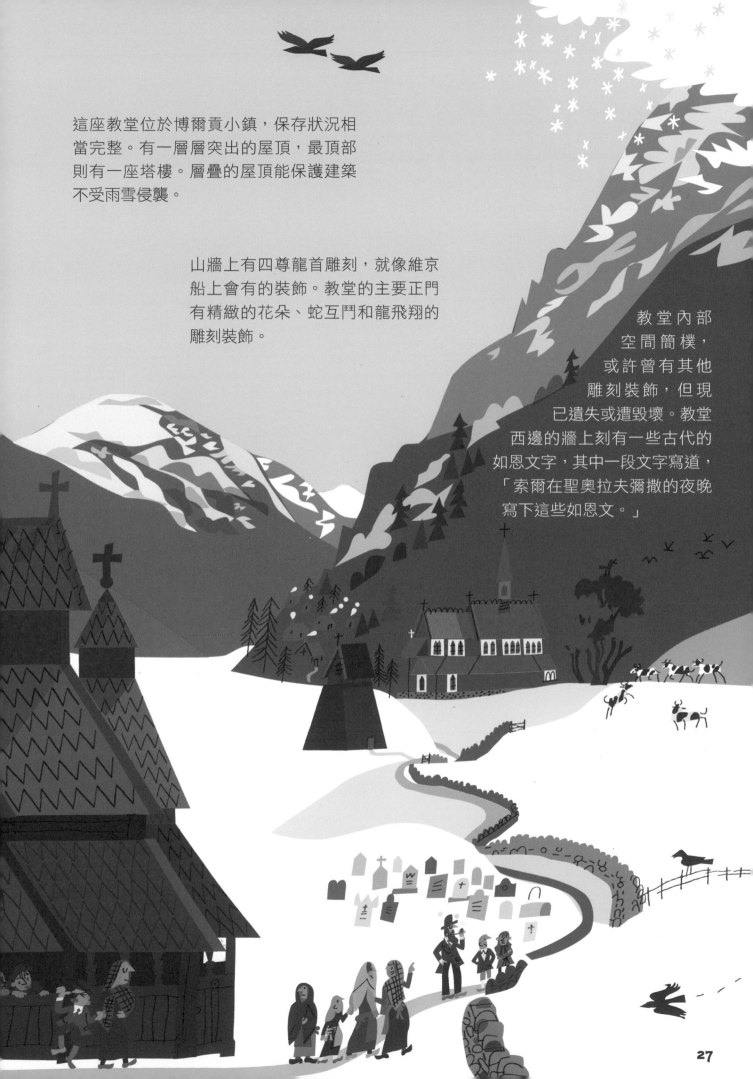

這座教堂位於博爾貢小鎮，保存狀況相當完整。有一層層突出的屋頂，最頂部則有一座塔樓。層疊的屋頂能保護建築不受雨雪侵襲。

山牆上有四尊龍首雕刻，就像維京船上會有的裝飾。教堂的主要正門有精緻的花朵、蛇互鬥和龍飛翔的雕刻裝飾。

教堂內部空間簡樸，或許曾有其他雕刻裝飾，但現已遺失或遭毀壞。教堂西邊的牆上刻有一些古代的如恩文字，其中一段文字寫道，「索爾在聖奧拉夫彌撒的夜晚寫下這些如恩文。」

27

聖喬治教堂（獨岩教堂）
CHURCH OF ST GEORGE ⑮

時間：約1200年
地點：衣索比亞，拉利貝拉

聖喬治教堂是獨岩建築——由單一巨石所鑿出，在這個例子中採用的則是火山岩。

這座教堂是由拉利貝拉國王下令打造，傳說中拉利貝拉國王是受神所召要在衣索比亞中部的山中打造全新的耶路撒冷。

巨大的岩石共鑿出11座獨岩教堂，中間挖了一條溝渠，象徵著約旦河。「河」的一側代表塵世的耶路撒冷，另一側則代表天國的耶路撒冷。

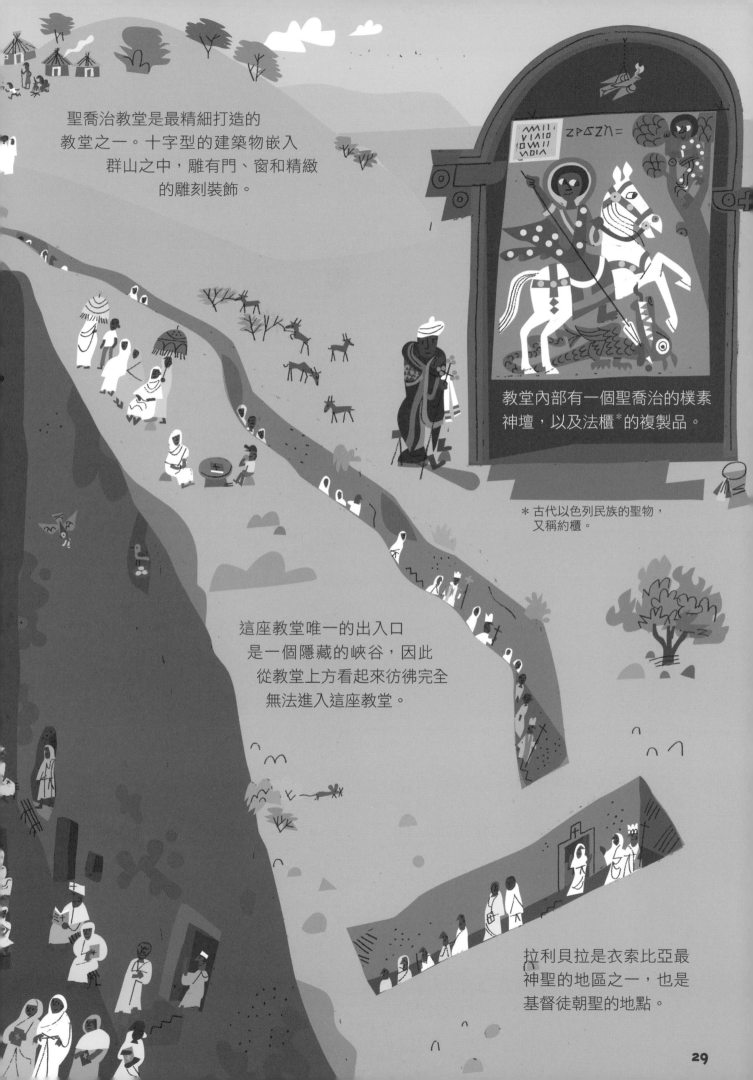

聖喬治教堂是最精細打造的
教堂之一。十字型的建築物嵌入
群山之中,雕有門、窗和精緻
的雕刻裝飾。

教堂內部有一個聖喬治的樸素
神壇,以及法櫃*的複製品。

* 古代以色列民族的聖物,
又稱約櫃。

這座教堂唯一的出入口
是一個隱藏的峽谷,因此
從教堂上方看起來彷彿完全
無法進入這座教堂。

拉利貝拉是衣索比亞最
神聖的地區之一,也是
基督徒朝聖的地點。

總督宮 DOGE'S PALACE

時間：1340 - 1424年
地點：義大利，威尼斯

總督宮（義大利原文為 Palazzo Ducale，英文譯成 Doge's Palace）是威尼斯最令人驚豔的建築之一。這座宮殿是威尼斯總督的住所。

總督宮也是當時強大富裕的威尼斯共和國政府所在地。

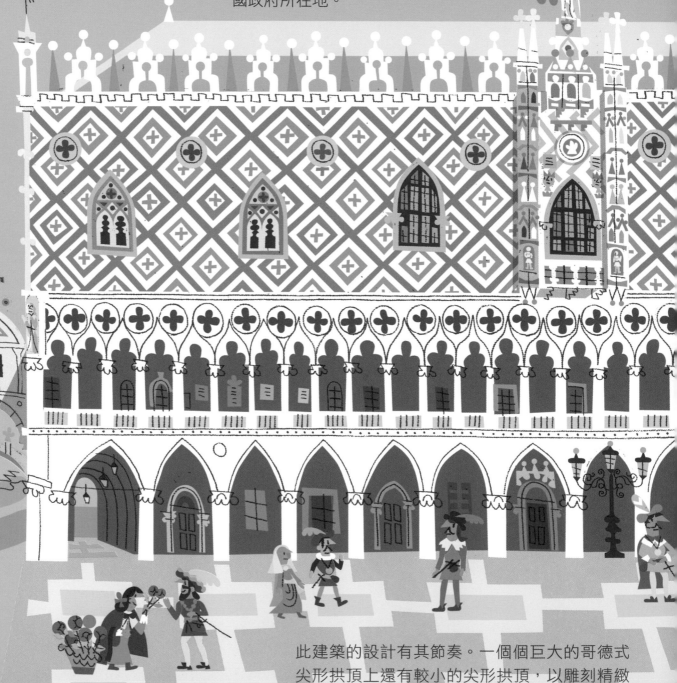

此建築的設計有其節奏。一個個巨大的哥德式尖形拱頂上還有較小的尖形拱頂，以雕刻精緻的粉紅圖樣及白色石頭所裝飾。上方的裝飾尖頂則突顯了下方的雕刻圖樣。

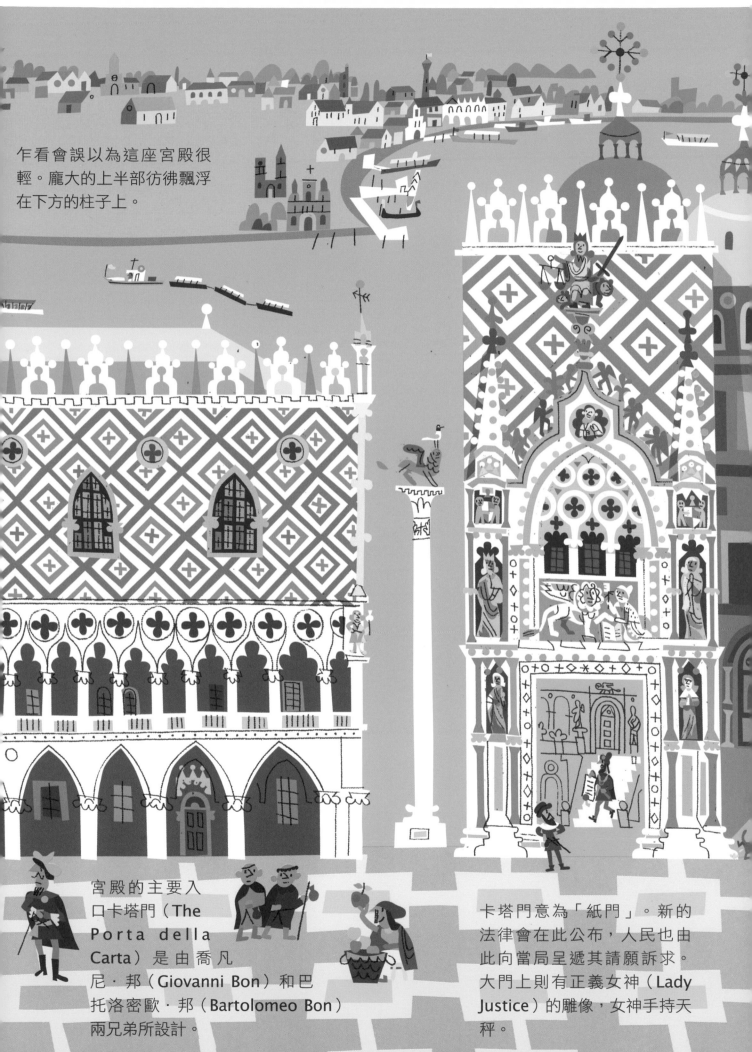

乍看會誤以為這座宮殿很
輕。龐大的上半部彷彿飄浮
在下方的柱子上。

宮殿的主要入
口卡塔門（The
Porta della
Carta）是由喬凡
尼・邦（Giovanni Bon）和巴
托洛密歐・邦（Bartolomeo Bon）
兩兄弟所設計。

卡塔門意為「紙門」。新的
法律會在此公布，人民也由
此向當局呈遞其請願訴求。
大門上則有正義女神（Lady
Justice）的雕像，女神手持天
秤。

迪津加里貝爾清真寺
DJINGUEREBER MOSQUE ⑰

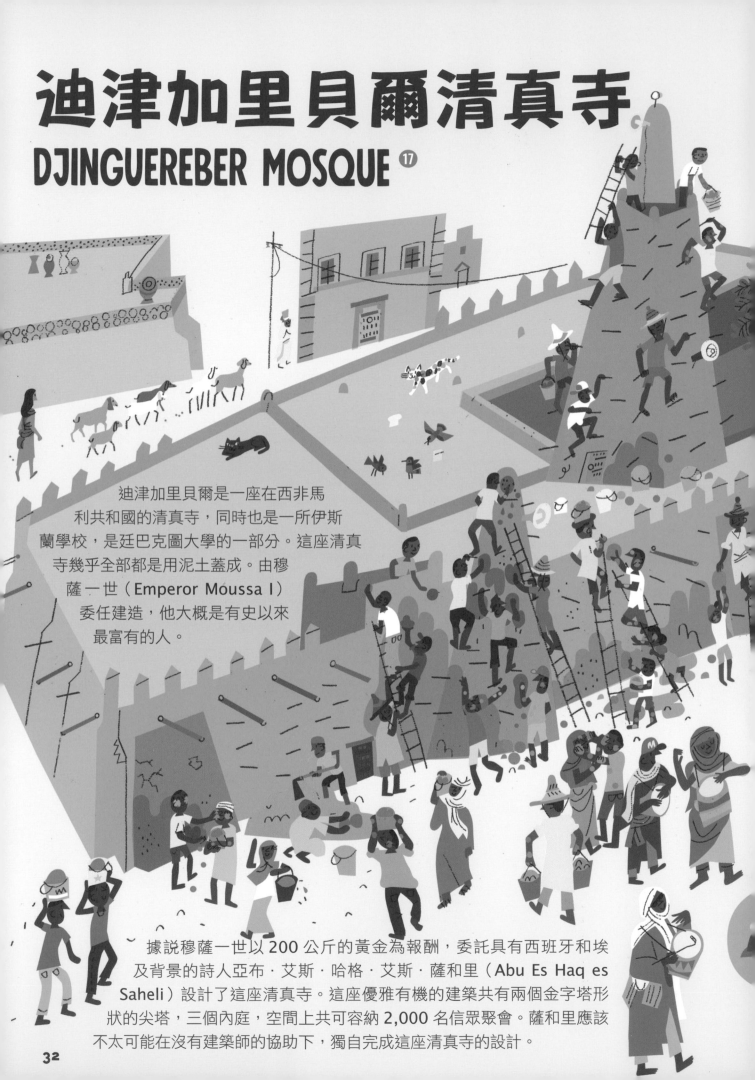

迪津加里貝爾是一座在西非馬利共和國的清真寺,同時也是一所伊斯蘭學校,是廷巴克圖大學的一部分。這座清真寺幾乎全部都是用泥土蓋成。由穆薩一世(Emperor Moussa I)委任建造,他大概是有史以來最富有的人。

據說穆薩一世以 200 公斤的黃金為報酬,委託具有西班牙和埃及背景的詩人亞布·艾斯·哈格·艾斯·薩和里(Abu Es Haq es Saheli)設計了這座清真寺。這座優雅有機的建築共有兩個金字塔形狀的尖塔,三個內庭,空間上共可容納 2,000 名信眾聚會。薩和里應該不太可能在沒有建築師的協助下,獨自完成這座清真寺的設計。

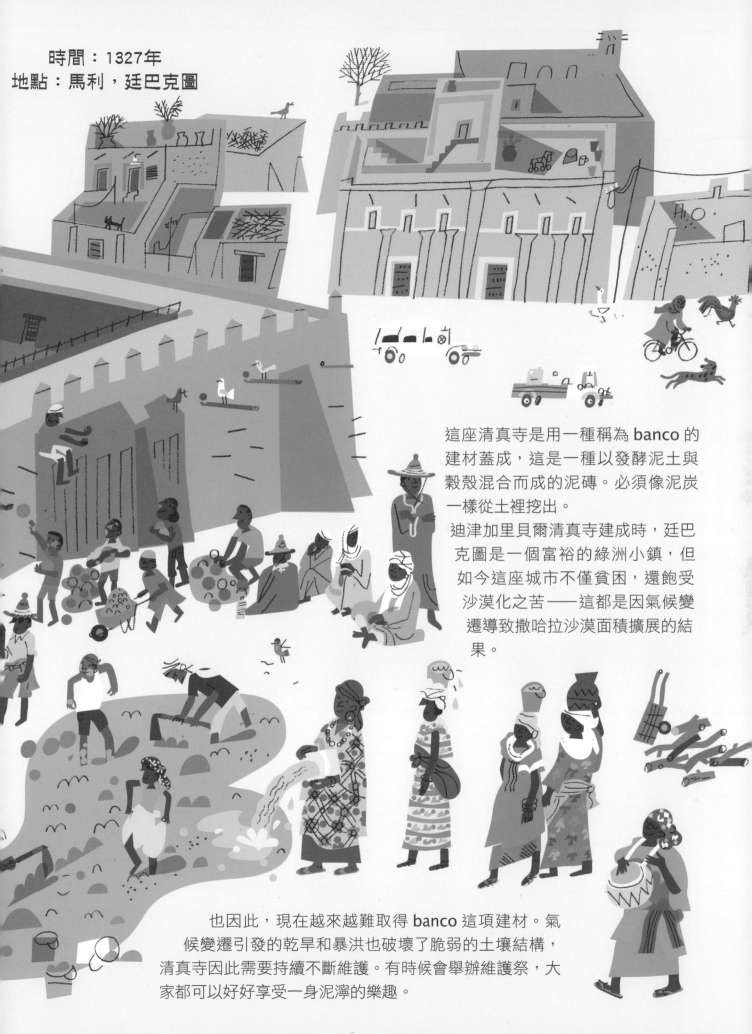

時間：1327年
地點：馬利，廷巴克圖

這座清真寺是用一種稱為 banco 的建材蓋成，這是一種以發酵泥土與穀殼混合而成的泥磚。必須像泥炭一樣從土裡挖出。

迪津加里貝爾清真寺建成時，廷巴克圖是一個富裕的綠洲小鎮，但如今這座城市不僅貧困，還飽受沙漠化之苦──這都是因氣候變遷導致撒哈拉沙漠面積擴展的結果。

也因此，現在越來越難取得 banco 這項建材。氣候變遷引發的乾旱和暴洪也破壞了脆弱的土壤結構，清真寺因此需要持續不斷維護。有時候會舉辦維護祭，大家都可以好好享受一身泥濘的樂趣。

大城（阿瑜陀耶）
AYUTTHAYA [18]

時間：1350 - 1767年
地點：泰國（舊稱暹羅）

大城過去曾是一度強大的泰國首都。這個城市座落在一座島上，這座島又位於印度與中國之間三條河流的交會處，因此成為東方朝貢的重要連接點。居民來自世界各地，包括中國、日本、葡萄牙、波斯和英格蘭。

雖然大城在1767年遭緬甸軍隊燒毀，其遺跡仍不掩這座城市過往的光輝時光。建築物主要有兩種類型：佛塔（chedi），由像是土墩的底座和優雅高聳的尖塔組成，另一種則是高度更高，形如玉米穗軸的普朗（prang）尖塔，代表著鄰近的須彌山*。

＊「須彌山」是佛教和印度神話中常出現的神聖山脈。

到了18世紀初，此地人口已達一百萬人，是當時全世界最大、最國際性的城市之一。過去曾因運河繁多而被稱為「東方威尼斯」。

34

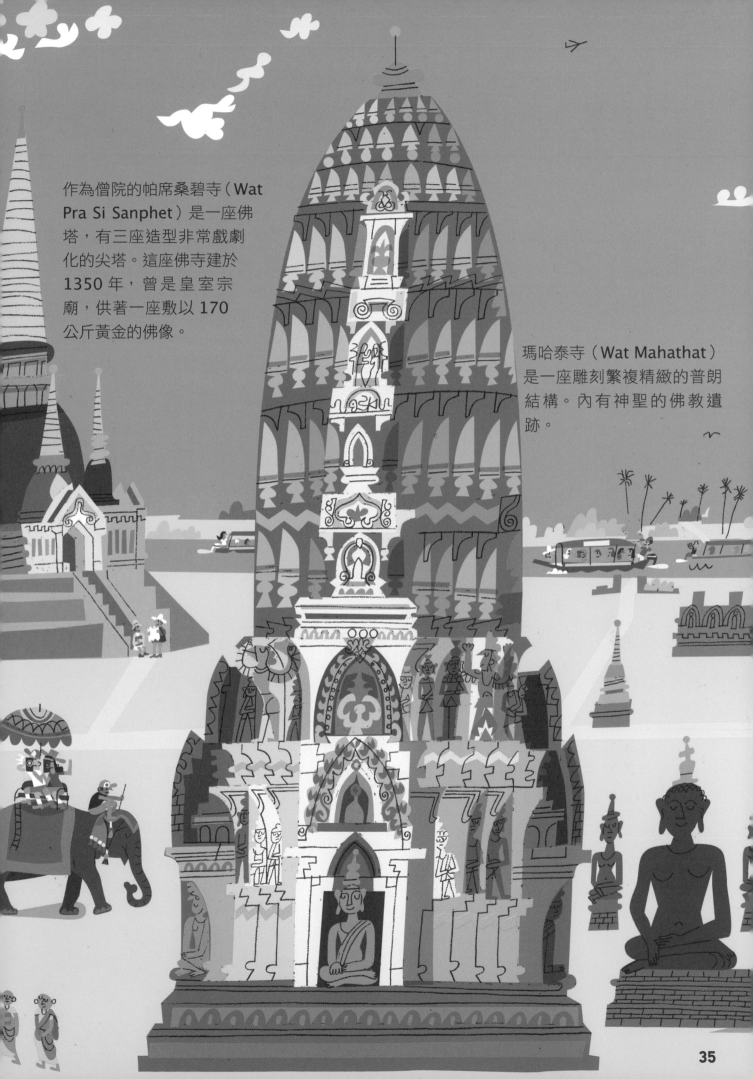

作為僧院的帕席桑碧寺（Wat Pra Si Sanphet）是一座佛塔，有三座造型非常戲劇化的尖塔。這座佛寺建於 1350 年，曾是皇室宗廟，供著一座敷以 170 公斤黃金的佛像。

瑪哈泰寺（Wat Mahathat）是一座雕刻繁複精緻的普朗結構。內有神聖的佛教遺跡。

小莫頓莊園
LITTLE MORETON HALL [19]

時間：1504 – 1610年
地點：英國，柴郡

小莫頓莊園是一棟極其怪異的英式建築。莫頓家族因為在黑死病後收購土地而致富，並因此蓋了這棟房子，炫耀家族晉升新富階級。雖然當時英格蘭正盛行文藝復興的風潮*，莫頓家族還是決定將這棟建築蓋成中世紀「木骨架」風格，這種風格的特色就是能看到房屋的木構造。

* 文藝復興建築
風格起源於15世
紀義大利並在歐洲
廣泛流行。這種風格
融合了古希臘羅馬建築的元素：圓頂、拱
門和柱子，強調對稱和比例，並常以壁畫
和雕塑裝飾。

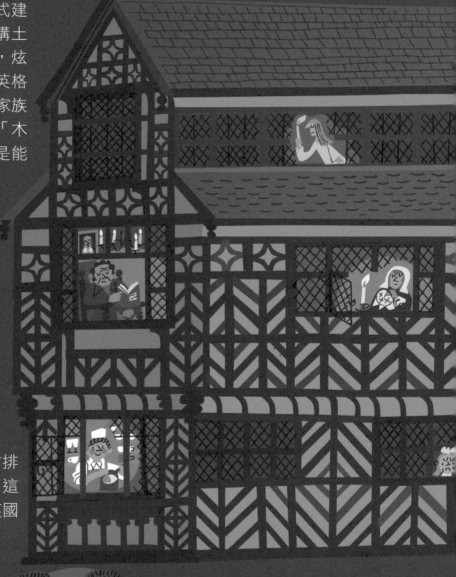

房屋的正面裝飾繁複，木材排列成人字形與菱形圖案。 這種風格在德國很普遍，在英國則不然。

這棟莊園的形狀也非常奇怪。形狀不對稱，第三層樓較下面兩層樓更為突出，並設計了貫穿一整層樓的長廊。曾有人稱之為「擱淺的諾亞方舟」。

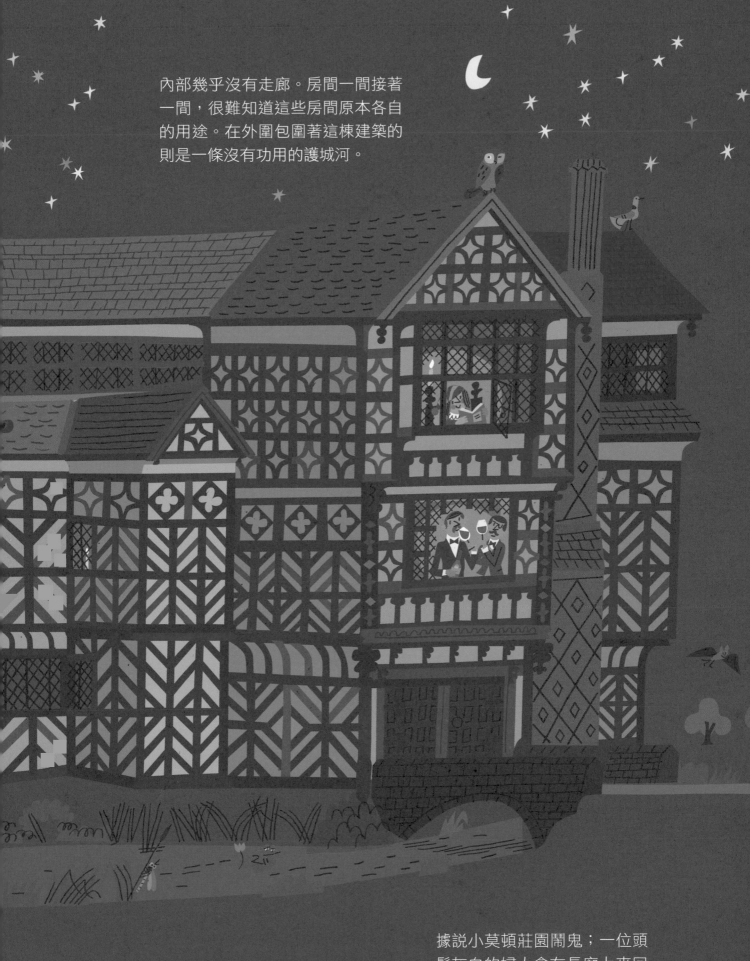

內部幾乎沒有走廊。房間一間接著一間，很難知道這些房間原本各自的用途。在外圍包圍著這棟建築的則是一條沒有功用的護城河。

據說小莫頓莊園鬧鬼；一位頭髮灰白的婦人會在長廊上來回走著，禮拜堂裡則會傳出一個小孩鬼魂啜泣的聲音。

傳統日式建築

傳統日式建築幾乎都是木建築，絕對不會用石材建造。
建築基座會稍微抬高，通常會有大屋頂，邊緣超出牆面
向上彎曲的飛簷，在下方形成有遮蔽的空間。內部通常
是一個單一空間，由拉門而非牆面隔開，可依需要隔成
不同空間。建築物所在空間也會仔細納入考量，設計時
會將建築物融入其所處的自然空間中。

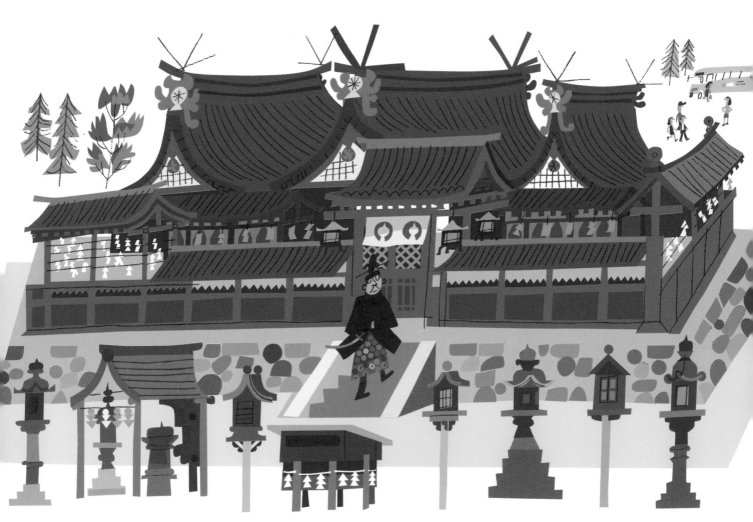

神社

神社是用來供奉各種神聖的對象（kami，神）。神社通
常有精緻的屋頂，以及包圍整棟建築物的迴廊。神被供
奉在本殿（honden）。較為古老的神社裡面或隔壁有
時會有佛教寺廟。

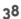

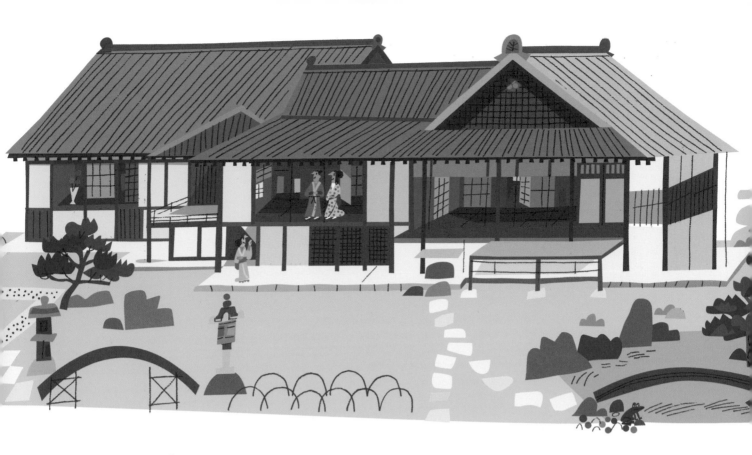

桂離宮，1645 年 [20]

此離宮由皇室宮邸、神社、茶館等組成，是典型的傳統日式建築代表。這些建築坐落於精心設計的庭院中，以屏幕般的牆連結外在世界。抬高的地面鋪上一塊又一塊以燈心草編織而成的榻榻米。

日式茶館

日本茶道的精神意涵源自於禪宗的儀式。其精神是耐性、謙卑和包容。進行茶道的地點是位於大自然中，看似簡單樸素的建築，目的是要提倡平和寧靜的態度。

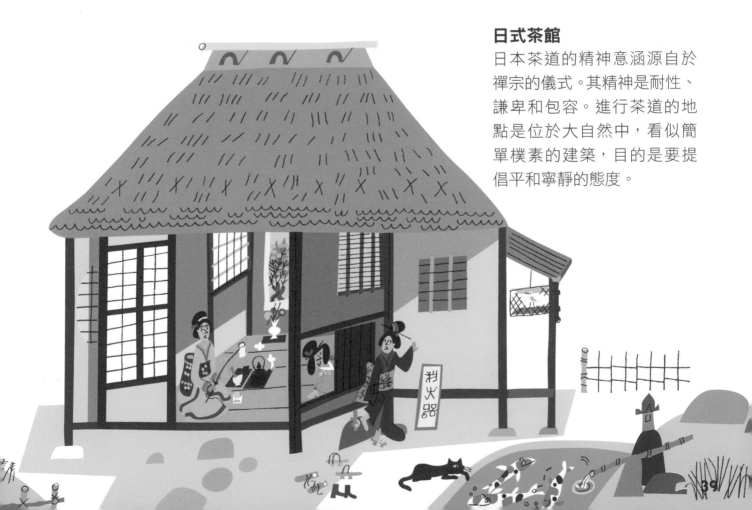

基日島木構造群
KIZHI POGOST ㉑

時間：1714年
地點：俄羅斯，
卡累利阿共和國

在俄羅斯北方遙遠的卡累利阿地區（Republic of Karelia），奧涅加湖（Lake Onega）的中央豎立著三座木造構造，共有兩座教堂和一棟鐘樓，展現了該地區曾經一度相當普遍的精湛工匠技藝傳統。除了圓頂和屋頂木板外，建築物的其他部分一根釘子都沒有用到。

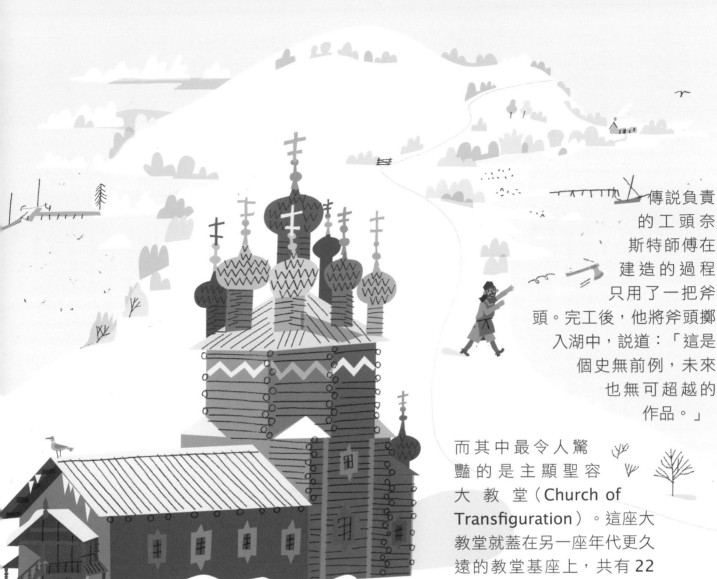

傳說負責的工頭奈斯特師傅在建造的過程只用了一把斧頭。完工後，他將斧頭擲入湖中，說道：「這是個史無前例，未來也無可超越的作品。」

而其中最令人驚豔的是主顯聖容大教堂（Church of Transfiguration）。這座大教堂就蓋在另一座年代更久遠的教堂基座上，共有 22 個尺寸與造型不同的圓頂。

這座教堂是歐洲最古老的木造建築之一。教堂內部有繁複華美的聖幛（iconostasis）——一道雕刻了聖像及宗教繪畫的木頭屏風。

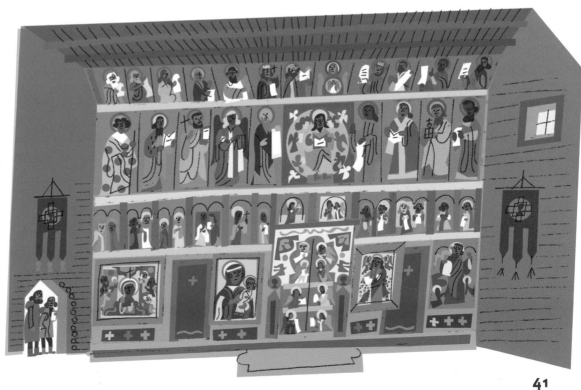

卡薩巴古城（阿爾及爾）
CASBAH OF ALGIERS ²²

時間：17至18世紀
地點：阿爾及利亞，阿爾及爾

這座古城是阿爾及爾仍保有過去城牆的舊區；一棟棟白色建築沿著山坡一路延伸到地中海。這座城市建於 10 世紀，但後來在地震中遭摧毀。現今仍存留下來的遺跡多數是在鄂圖曼帝國時期（約 17–18 世紀）所建造。除了房舍外，阿爾及爾古城還有許多清真寺及宮殿。

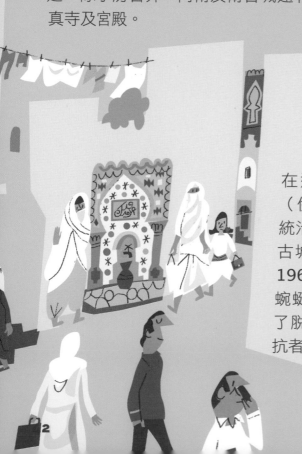

在過去，富裕的哈里發（伊斯蘭教世界中的最高統治者）及海盜都曾據此古城為基地。在 1950 和 1960 年代，卡薩巴古城蜿蜒的街道，曾是當時為了脫離法國統治而戰的反抗者，最佳躲藏所在。

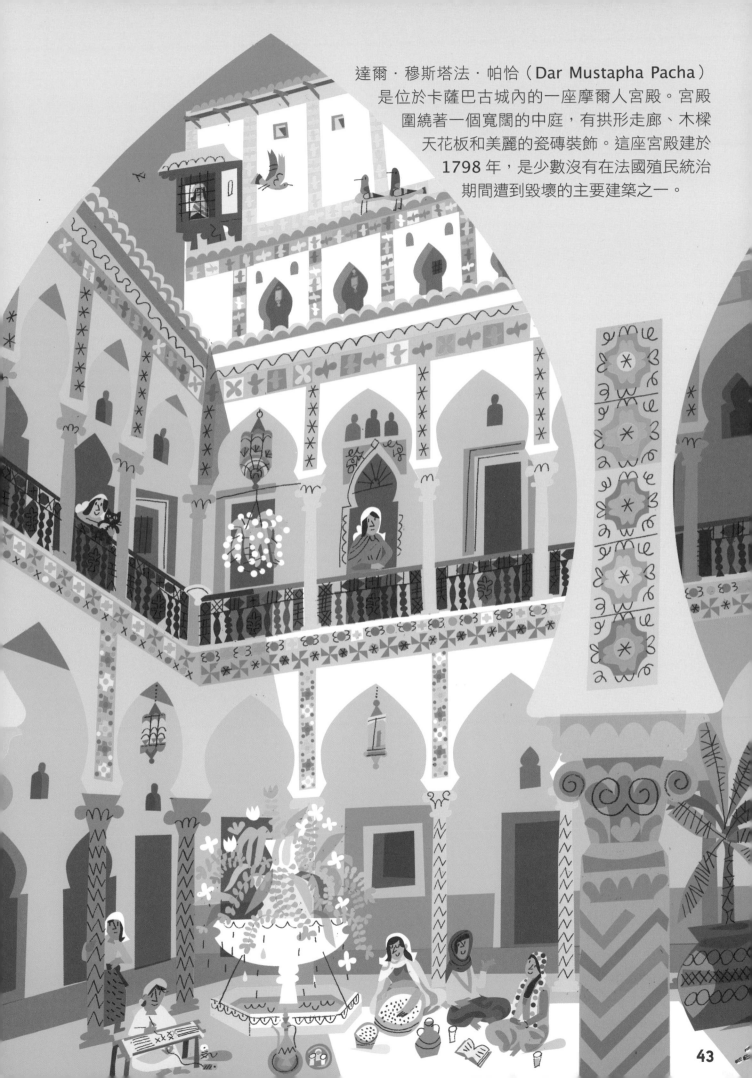

達爾·穆斯塔法·帕恰（Dar Mustapha Pacha）是位於卡薩巴古城內的一座摩爾人宮殿。宮殿圍繞著一個寬闊的中庭，有拱形走廊、木樑天花板和美麗的瓷磚裝飾。這座宮殿建於1798年，是少數沒有在法國殖民統治期間遭到毀壞的主要建築之一。

水原華城
HWAESEONG FORTRESS ㉓

時間：1794－1796年
地點：韓國，水原市

華城是由石材及磚頭蓋成的堡壘，圍繞著水原市。有鑒於當時朝鮮王朝與日本爆發戰爭，於是朝鮮正祖下令建造此城。正祖沒有蓋一座可逃往避難的山地堡壘，反而決定為這座城市打造堡壘。

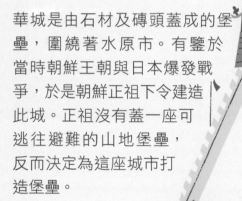

城牆包圍的範圍約 1.3 平方公里。結構包括弩臺、暗門、空心墩＊、地堡和一座占地廣闊的宮殿。此外，華城內還有朝鮮正祖父親的陵墓，正祖的父親遭到其祖父關進米櫃中活活餓死。

＊「弩臺」即弩箭發射臺，「暗門」為避免讓敵人察覺而設置的出入口，「空心墩」即瞭望台。

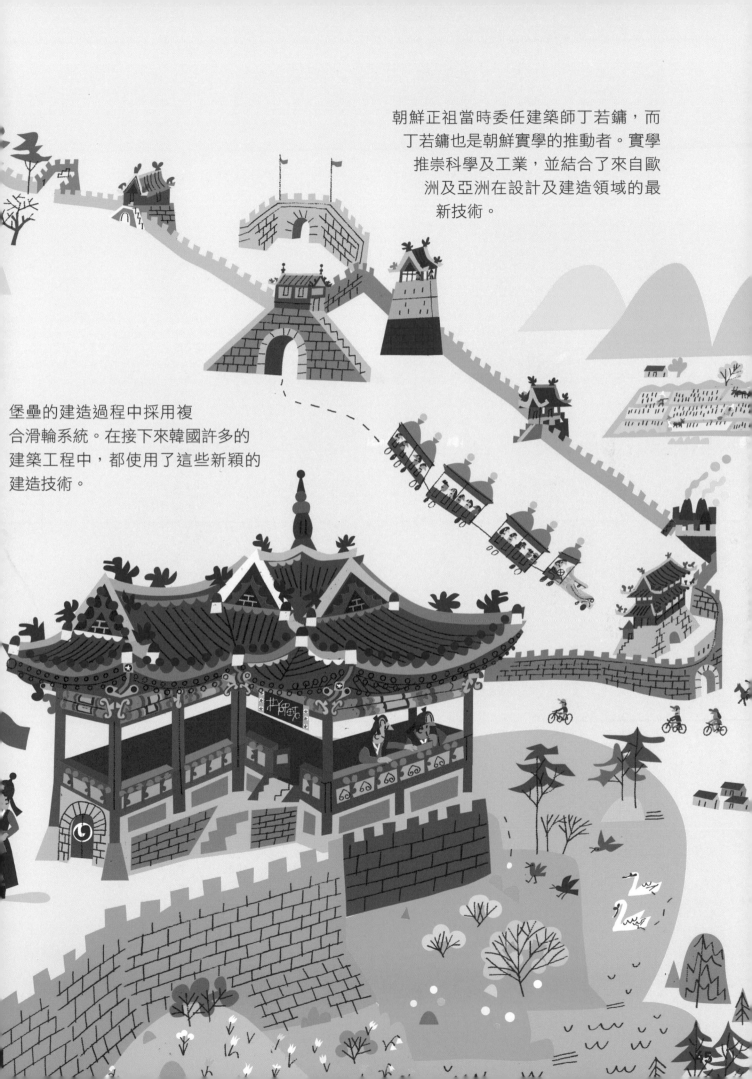

朝鮮正祖當時委任建築師丁若鏞，而丁若鏞也是朝鮮實學的推動者。實學推崇科學及工業，並結合了來自歐洲及亞洲在設計及建造領域的最新技術。

堡壘的建造過程中採用複合滑輪系統。在接下來韓國許多的建築工程中，都使用了這些新穎的建造技術。

英皇閣 BRIGHTON PAVILION [24]

時間：1787 - 1823年
地點：英國，布萊頓

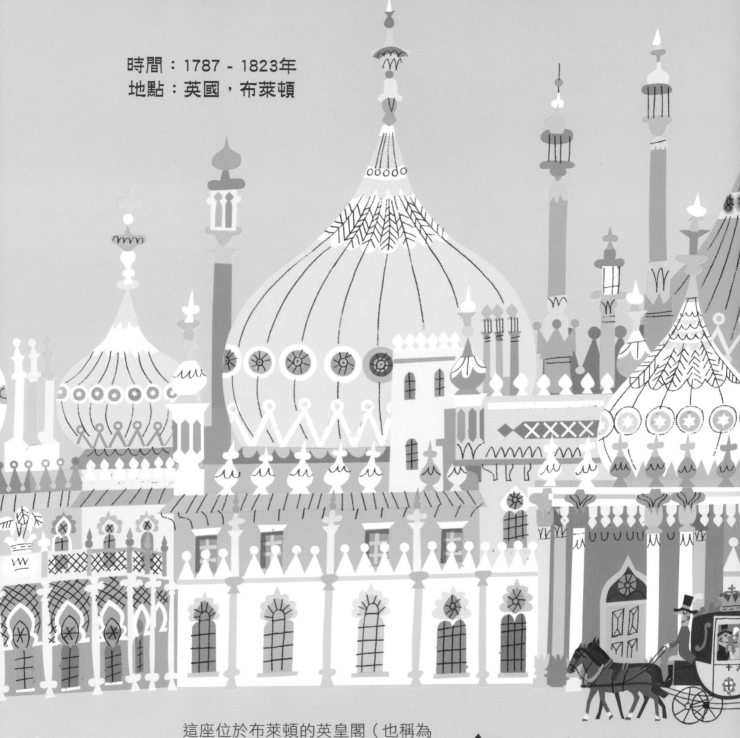

這座位於布萊頓的英皇閣（也稱為「皇家行宮」，Royal Pavilion）有著華麗的圓頂、尖塔和尖頂，在這個英國海邊小鎮看起來特別突兀。最初是由喬治三世（又被稱為「瘋狂喬治王」）委任打造的「海邊行宮」，他當時想要在開始崛起的布萊頓打造一處海灘度假勝地。

當王位由他的兒子繼承時，年輕的攝政王又進一步委託建築師約翰‧納許（John Nash）將這棟建築改建成一座度假行宮。 納許的靈感來自印度殖民地及中國各種寶物，他設計了一座多圓頂建築，相較於周遭建築物，造型上更形似印度的泰姬瑪哈陵。

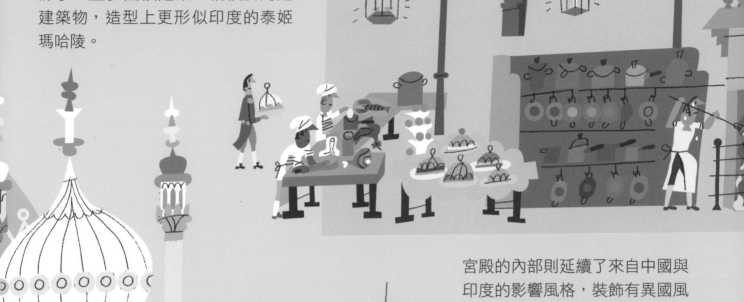

宮殿的內部則延續了來自中國與印度的影響風格，裝飾有異國風情的壁畫，以及來自大英帝國各地的奢華裝飾品。宴會廳裡的吊燈重量超過一噸重。音樂廳的牆壁則鋪滿金色絲綢，圓頂天花板則布滿數百個鍍金海扇貝裝飾。

維多利亞女王並不認同蓋這座行宮以及其前任者揮霍無度的行事風格，於是在 1850 年以五萬英鎊將英皇閣賣給布萊頓市議會。

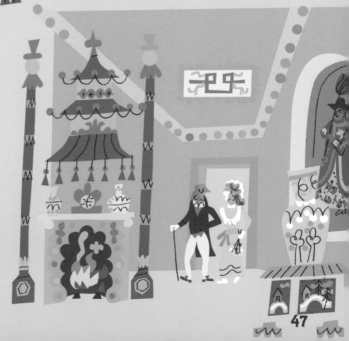

新天鵝城堡
NEUSCHWANSTEIN CASTLE ㉕

時間 1869 – 1892年
地點：德國，巴伐利亞

新天鵝城堡（原文 Neuschwanstein 是「新天鵝石頭」之意）是由當時四面楚歌的巴伐利亞國王路德維希二世所設計，他下令在阿爾卑斯山脈丘陵上一個毀壞城堡遺跡上建造這座城堡。

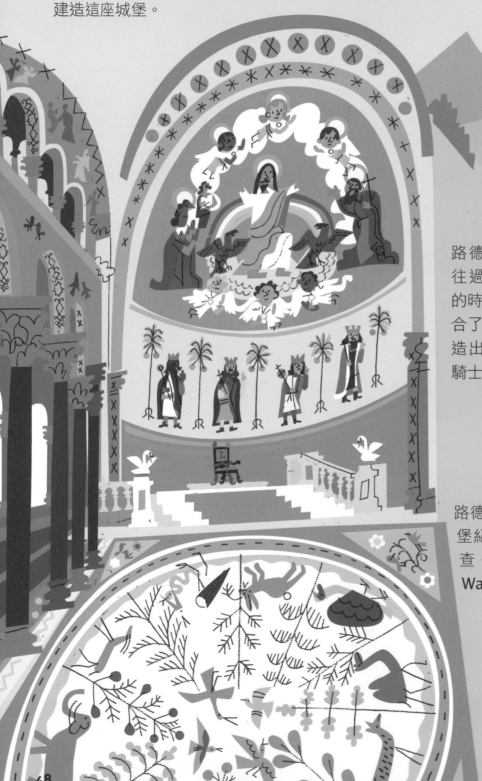

路德維希非常嚮往過往更簡樸的時代，並融合了許多建築風格，打造出理想中的中古世紀騎士城堡風格建築。

路德維希熱愛歌劇，並以此城堡紀念他的作曲家摯友理查·華格納（Richard Wagner）。

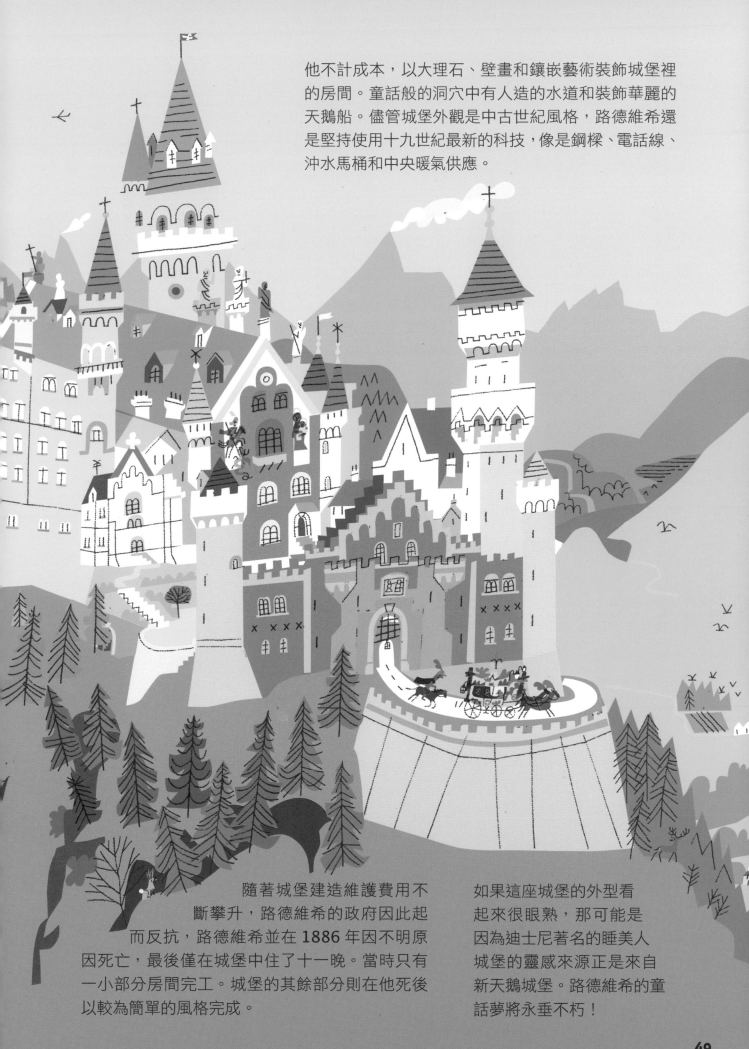

他不計成本，以大理石、壁畫和鑲嵌藝術裝飾城堡裡的房間。童話般的洞穴中有人造的水道和裝飾華麗的天鵝船。儘管城堡外觀是中古世紀風格，路德維希還是堅持使用十九世紀最新的科技，像是鋼樑、電話線、沖水馬桶和中央暖氣供應。

隨著城堡建造維護費用不斷攀升，路德維希的政府因此起而反抗，路德維希並在 1886 年因不明原因死亡，最後僅在城堡中住了十一晚。當時只有一小部分房間完工。城堡的其餘部分則在他死後以較為簡單的風格完成。

如果這座城堡的外型看起來很眼熟，那可能是因為迪士尼著名的睡美人城堡的靈感來源正是來自新天鵝城堡。路德維希的童話夢將永垂不朽！

瓦卡酋長之家
CHIEF WAKA'S HOUSE ㉖

時間：約1890年
地點：加拿大，
英屬哥倫比亞阿勒特灣

歐洲人在 18 世紀末期抵達加拿大時，同時帶來了天花和流感，導致太平洋西北部原住民人口因此大量死亡。這些疾病對年長者的影響又特別嚴重，而這些備受尊崇的長者更是社區中的領袖。在 50 年內，許多文化、傳統甚至語言都因此喪失。

夸夸加瓦族國（Kwakwa'ka'wakw nation）的瓦卡酋長建造了一間房子，展現對自身文化的自豪感，而這個文化在當時已瀕臨滅絕。這棟房子是以原住民近三千年歷史的平板屋風格打造，用西洋杉木板部分重疊鋪成屋頂，藉此減緩風雪的侵襲。

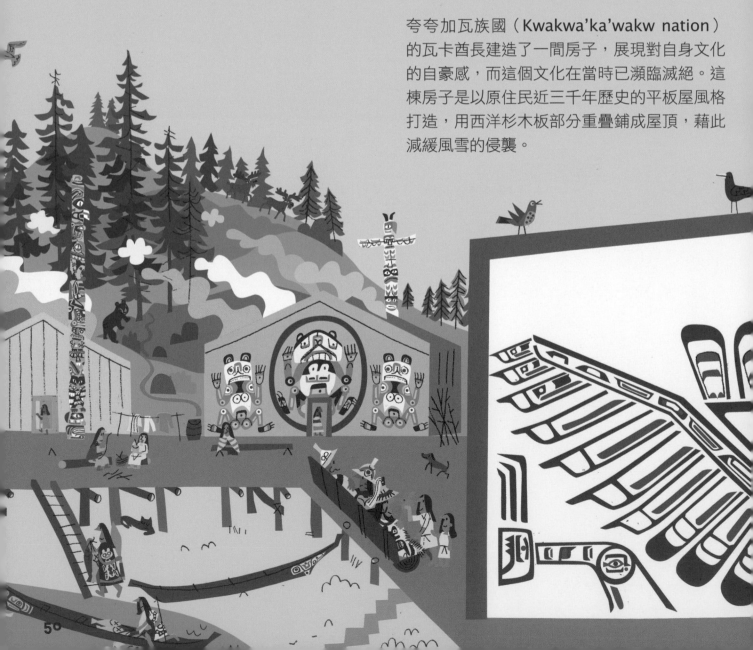

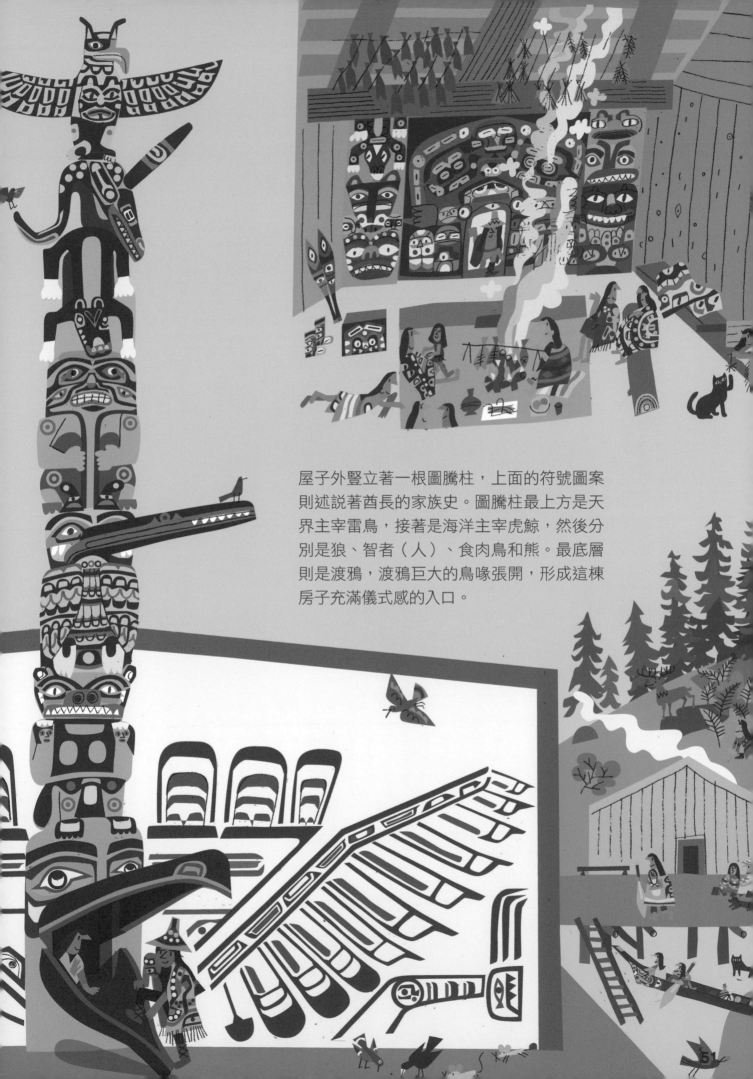

屋子外豎立著一根圖騰柱，上面的符號圖案則述說著酋長的家族史。圖騰柱最上方是天界主宰雷鳥，接著是海洋主宰虎鯨，然後分別是狼、智者（人）、食肉鳥和熊。最底層則是渡鴉，渡鴉巨大的鳥喙張開，形成這棟房子充滿儀式感的入口。

巴特由之家
CASA BATLLO 27

時間：
1904-1906年
地點：
西班牙，巴賽隆

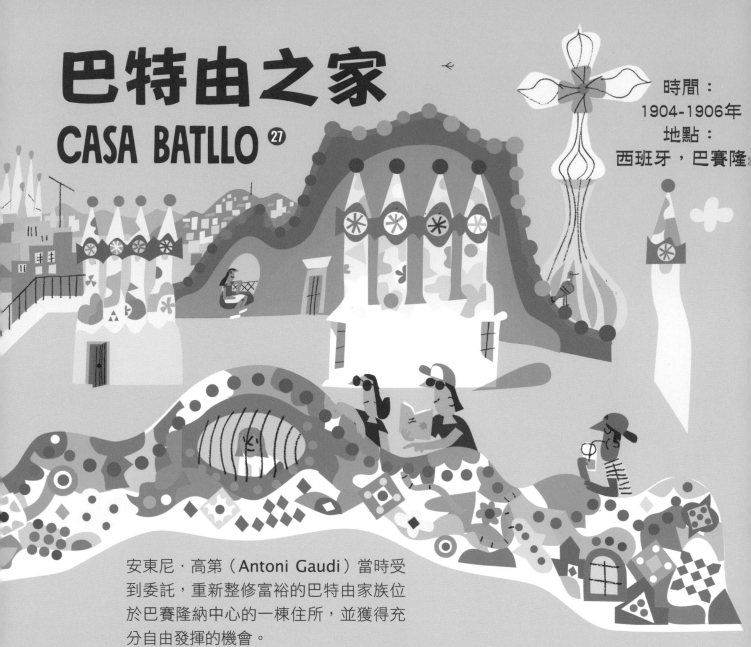

安東尼·高第（Antoni Gaudi）當時受到委託，重新整修富裕的巴特由家族位於巴賽隆納中心的一棟住所，並獲得充分自由發揮的機會。

高第的建築風格十分獨特。他設計建築的方式是採用模型，而非畫出設計圖。高第非常注意所有細節，他會思考陶瓷、鑲嵌玻璃、鐵製品及其他工藝素材如何融入設計中。

巴特由之家又稱為骨頭之家（西文：Casa dels Ossos；英文：House of Bones），因為這棟建築物的外型看起來有點像是巨大的龍骨。巴特由之家有敞開的橢圓形窗戶、外型有如骨頭一般的陽台，直線線條則非常少。正面的破碎磁磚裝飾則有如鱗片般波動。

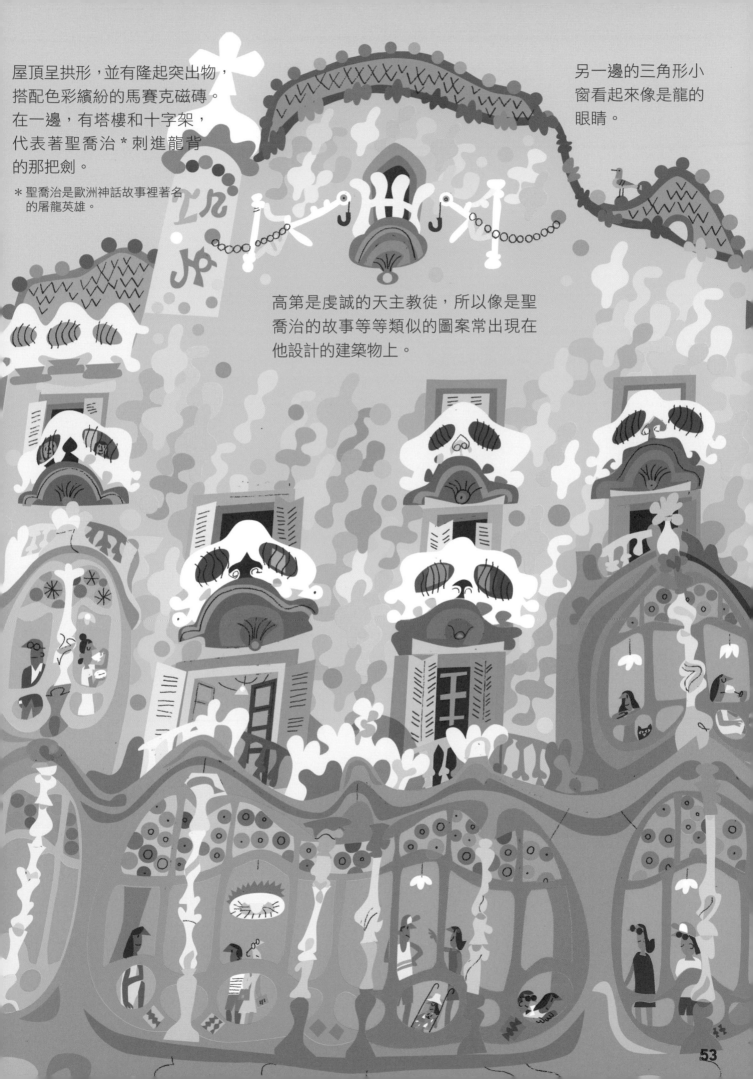

屋頂呈拱形，並有隆起突出物，搭配色彩繽紛的馬賽克磁磚。在一邊，有塔樓和十字架，代表著聖喬治＊刺進龍背的那把劍。

＊聖喬治是歐洲神話故事裡著名的屠龍英雄。

另一邊的三角形小窗看起來像是龍的眼睛。

高第是虔誠的天主教徒，所以像是聖喬治的故事等等類似的圖案常出現在他設計的建築物上。

塔特林塔
TATLIN'S TOWER ㉘

時間：1919年
地點：俄羅斯，聖彼得堡

弗拉基米爾・塔特林（Vladimir Tatlin）的驚人怪誕玻璃鐵塔，大概是最著名的未完成建築物。這座鐵塔在蘇聯早期所設計，和當時其他一系列的計畫都是要取代過去政權蓋的紀念碑，新建築目的則是要彰顯俄羅斯革命的精神。

身兼建築師與畫家身分的塔特林規劃了一座巨大的紅色鐵製構造，是巴黎艾菲爾鐵塔的兩倍大，橫跨涅瓦河，以 60 度螺旋狀動態拔地而起。

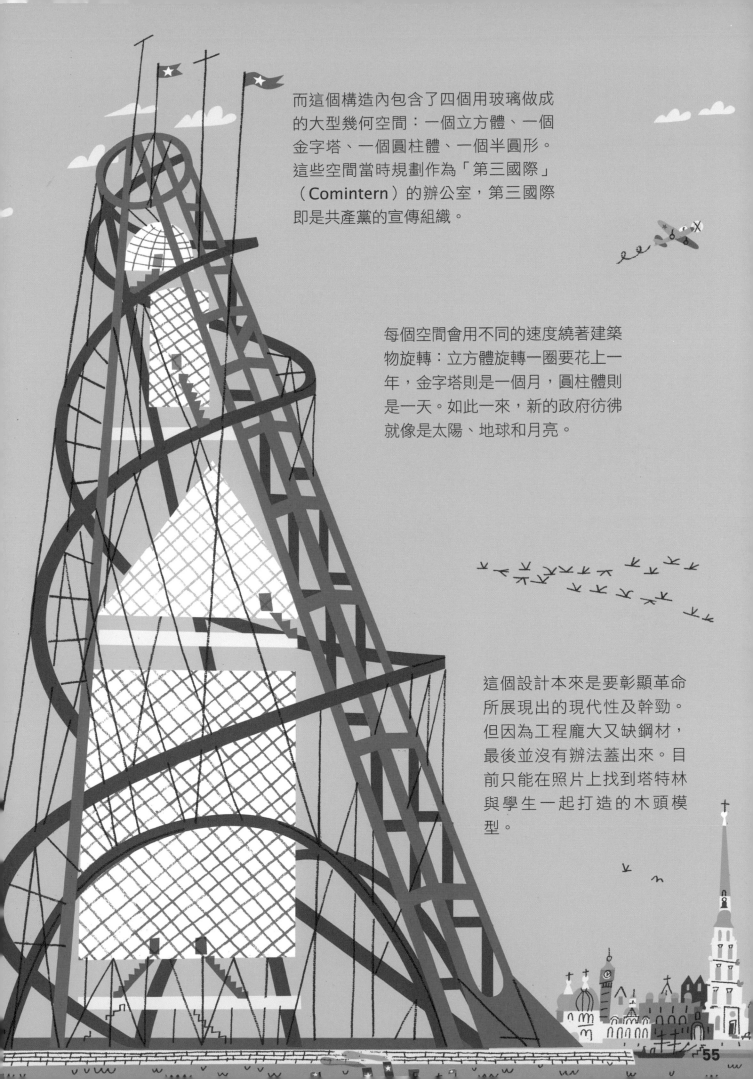

而這個構造內包含了四個用玻璃做成的大型幾何空間：一個立方體、一個金字塔、一個圓柱體、一個半圓形。這些空間當時規劃作為「第三國際」（Comintern）的辦公室，第三國際即是共產黨的宣傳組織。

每個空間會用不同的速度繞著建築物旋轉：立方體旋轉一圈要花上一年，金字塔則是一個月，圓柱體則是一天。如此一來，新的政府彷彿就像是太陽、地球和月亮。

這個設計本來是要彰顯革命所展現出的現代性及幹勁。但因為工程龐大又缺鋼材，最後並沒有辦法蓋出來。目前只能在照片上找到塔特林與學生一起打造的木頭模型。

石頭宮殿 DAR AL-HAJAR PALACE ㉙

時間：1920年
地點：葉門，瓦迪達哈

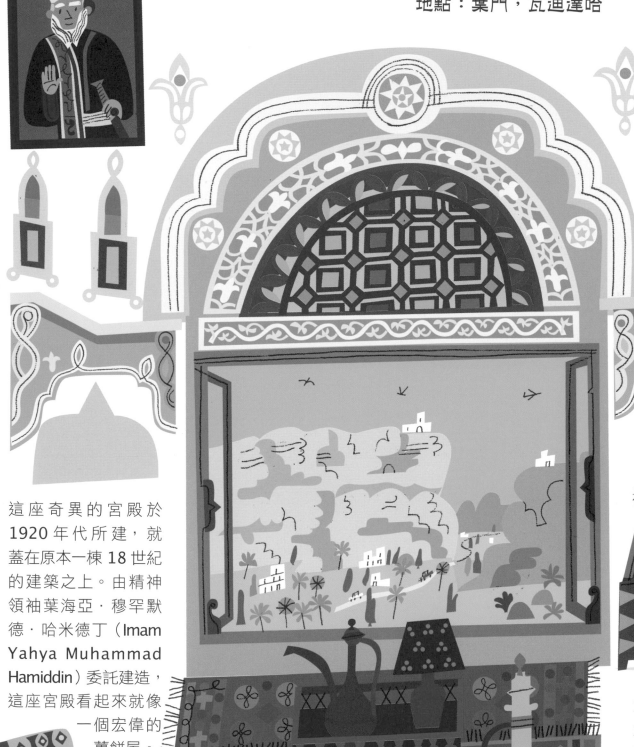

這座奇異的宮殿於1920年代所建，就蓋在原本一棟18世紀的建築之上。由精神領袖葉海亞·穆罕默德·哈米德丁（Imam Yahya Muhammad Hamiddin）委託建造，這座宮殿看起來就像一個宏偉的薑餅屋。

石頭宮殿原本是夏天的避暑宮殿，作為遠離都市喧囂的去處。

這座宮殿座落在峭壁上，其建材和底下的懸崖是一塊岩石，就外觀上很難看出懸崖和宮殿的分界處。而宮殿的內部則有如長廊、樓梯、房間所構成的一座迷宮。現在，石頭宮殿已成為一座博物館，是相當受到推崇的經典葉門式建築。

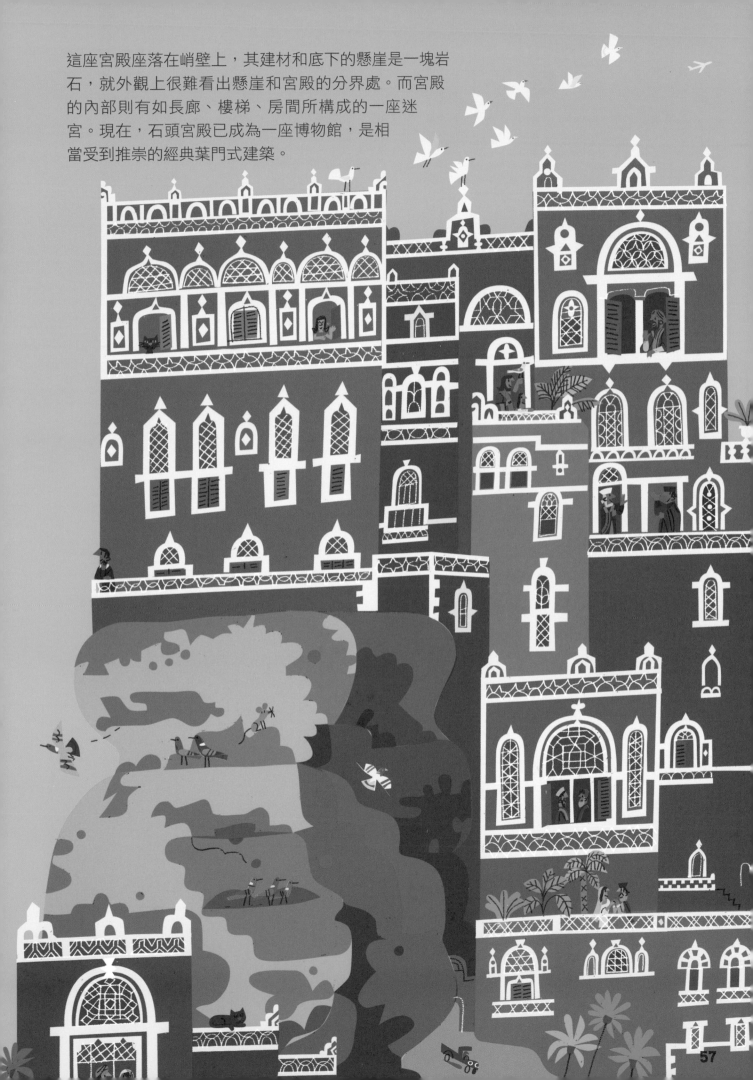

施洛德住宅
RIETVELD SCHRÖDER HOUSE ㉚

時間：1924年
地點：荷蘭，烏特勒支

年紀輕輕就喪夫的特魯斯・施羅德（Truus Schröder）當時想要為自己和三名子女打造一間現代、生活機能彈性的房子。於是，她委託年輕的家具設計師赫里特・里特費爾德（Gerrit Rietveld）完成這個想法。當時的里特費爾德從來都沒有設計過任何建築。

* 原色是指可混合成各種顏色的基本色。紅、綠、藍是色光的三原色；紅、黃、藍是顏料的三原色。

里特費爾德是荷蘭風格派運動（De Stijl）的成員，這個運動主張將外型縮減到最基本的元素。

藉由精準的幾何圖形、抽象及原色*，這場運動的成員希望在設計中提煉出一種普世的真理。

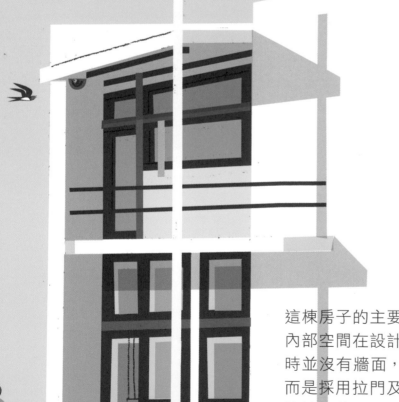

這棟房子的主要內部空間在設計時並沒有牆面，而是採用拉門及旋轉門將空間隔成一個個房間。

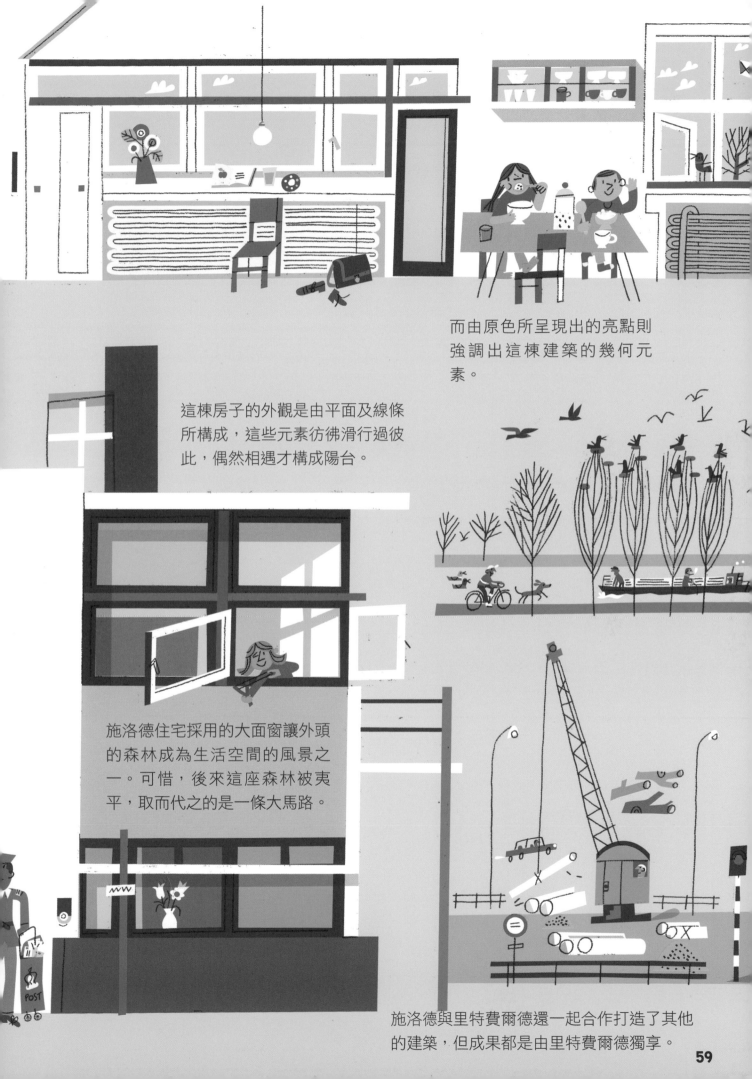

而由原色所呈現出的亮點則強調出這棟建築的幾何元素。

這棟房子的外觀是由平面及線條所構成，這些元素彷彿滑行過彼此，偶然相遇才構成陽台。

施洛德住宅採用的大面窗讓外頭的森林成為生活空間的風景之一。可惜，後來這座森林被夷平，取而代之的是一條大馬路。

施洛德與里特費爾德還一起合作打造了其他的建築，但成果都是由里特費爾德獨享。

世界博覽會

工業革命後,隨之而來的是科技及科學方面的大幅進步。西方國家開始舉辦國際展覽,藉此展現自身在這些領域上的成就。這類的展覽為期數月之久,通常會搭配能展現最新前衛想法及建築技術的建築。

水晶宮 Crystal Palace ㉛
英國,倫敦, 1851 年

首屆獲得官方認證的世界博覽會是辦在倫敦的「萬國工業博覽會」(Great Exhibition of the Works of Industry of All Nations)。在當時,平板玻璃是新發明,於是建築師約瑟夫·派克斯頓(Joseph Paxton)便利用平板玻璃打造出一座巨大的鑄鐵玻璃宮殿,最後也創造出很棒的效果。這座水晶宮後來遷址,並於 1936 年燒毀。

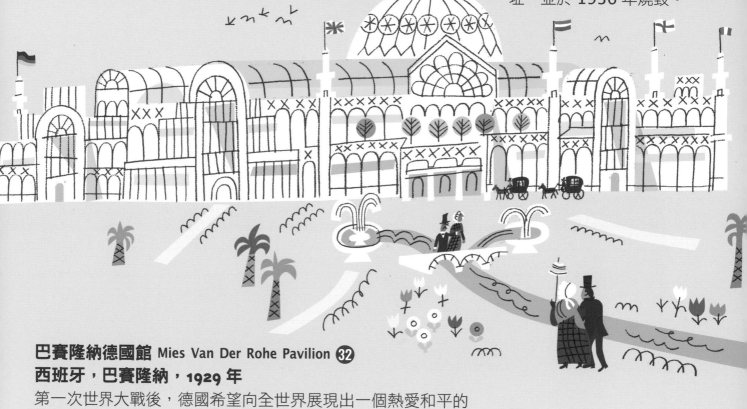

巴賽隆納德國館 Mies Van Der Rohe Pavilion ㉜
西班牙,巴賽隆納,1929 年

第一次世界大戰後,德國希望向全世界展現出一個熱愛和平的形象。建築師密斯·凡德羅(Mies Van Der Rohe)在巴賽隆納的世界博覽會設計了一座簡潔優雅的德國館,又低又平的屋頂看起來彷彿在漂浮的狀態。建築師採用了昂貴的建材,藉此反映出全新的國際主義。

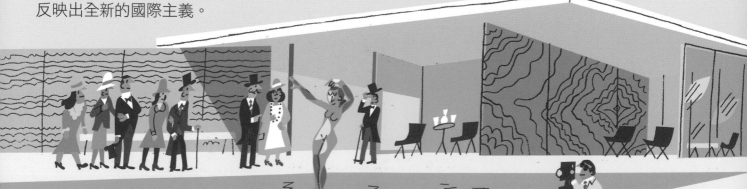

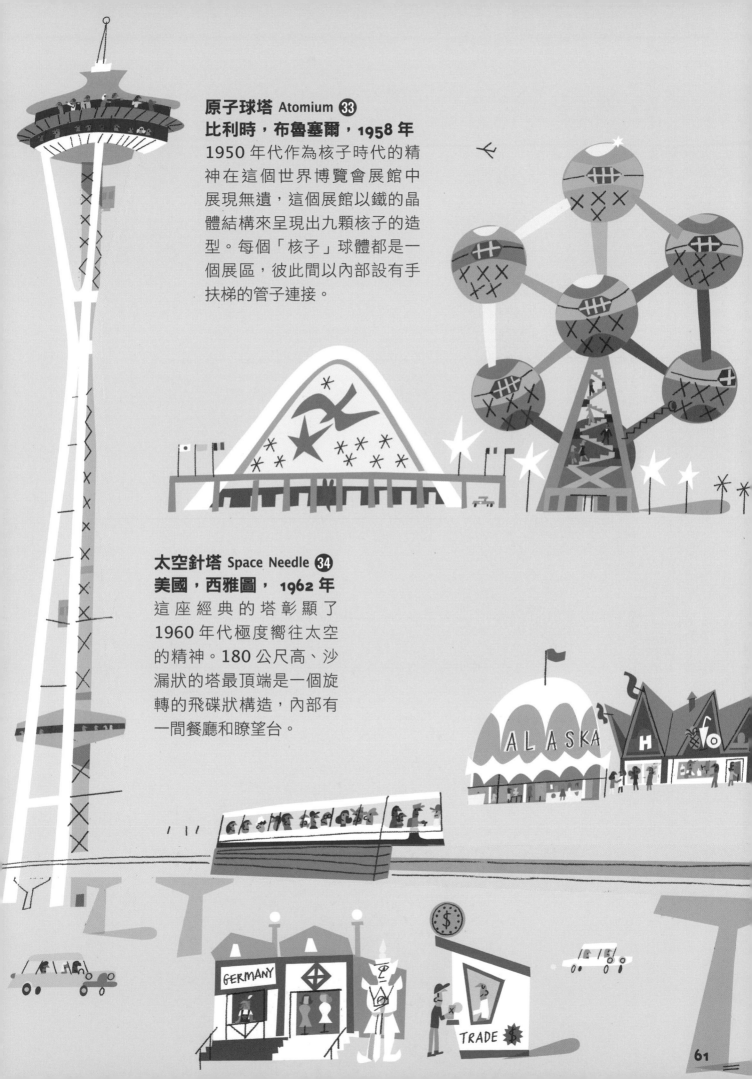

原子球塔 Atomium ㉝
比利時，布魯塞爾，1958 年

1950 年代作為核子時代的精神在這個世界博覽會展館中展現無遺，這個展館以鐵的晶體結構來呈現出九顆核子的造型。每個「核子」球體都是一個展區，彼此間以內部設有手扶梯的管子連接。

太空針塔 Space Needle ㉞
美國，西雅圖，1962 年

這座經典的塔彰顯了 1960 年代極度嚮往太空的精神。180 公尺高、沙漏狀的塔最頂端是一個旋轉的飛碟狀構造，內部有一間餐廳和瞭望台。

ALASKA

GERMANY

TRADE

墨西哥，大學城
UNIVERSITY CITY, MEXICO ㉟

時間：1949－1952年
地點：墨西哥，墨西哥市

墨西哥國立自治大學（University of Mexico，UNAM）校園內的建築是由超過 60 名不同的建築師和藝術家所設計。結合了墨西哥獨特的歷史與傳統，並展現了功能主義的理想。

功能主義是 20 世紀中所興起的一種哲學，與社會主義有關。功能主義認為建築物的外型必須反映出其實際功能，並改善使用者的生活品質。

校園建在火山岩床上。此地獨特的地形也是這所大學規劃中重要的一環，希望藉此提供同學們戶外交流互動的空間。

這間大學的設計反應了 1950 年代墨西哥革命的精神，期盼在墨西哥獨特歷史的基礎上創造一個公平又平等的社會。

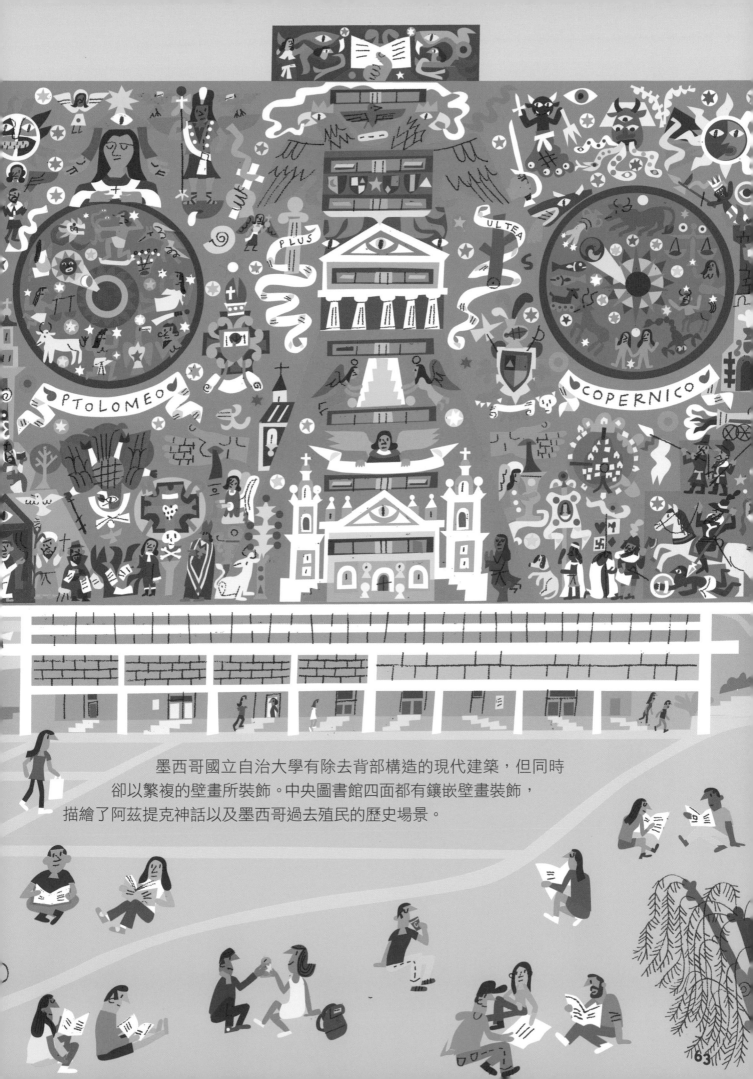

墨西哥國立自治大學有除去背部構造的現代建築，但同時
卻以繁複的壁畫所裝飾。中央圖書館四面都有鑲嵌壁畫裝飾，
描繪了阿茲提克神話以及墨西哥過去殖民的歷史場景。

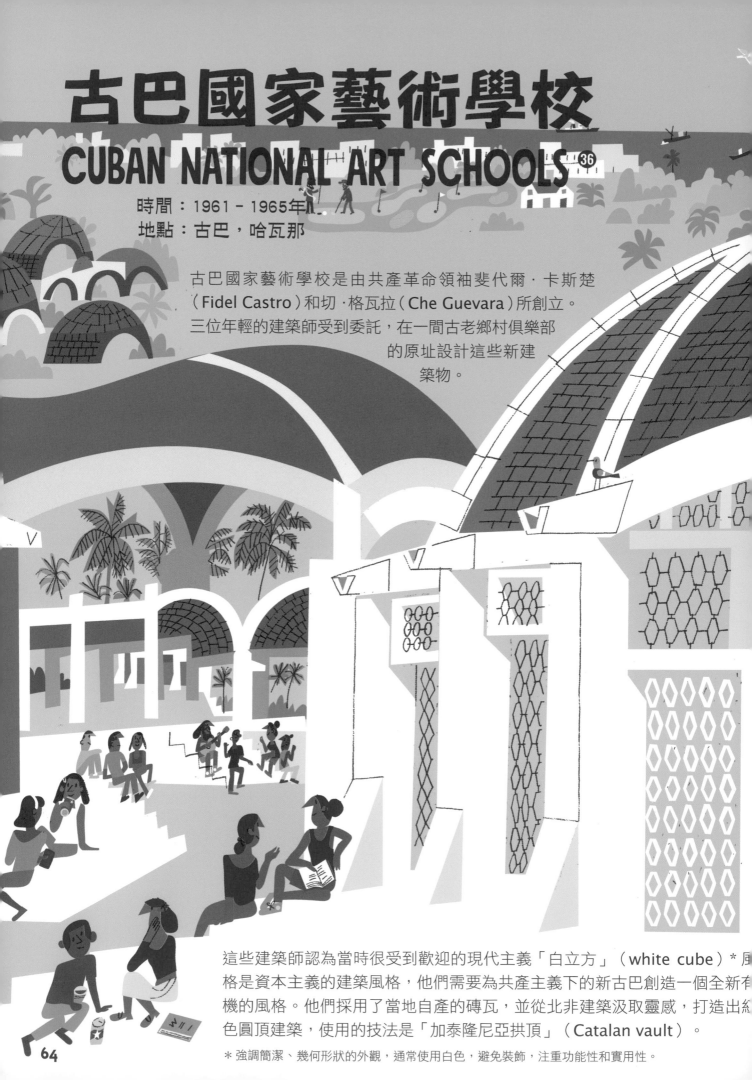

古巴國家藝術學校
CUBAN NATIONAL ART SCHOOLS ㊱

時間：1961-1965年
地點：古巴，哈瓦那

古巴國家藝術學校是由共產革命領袖斐代爾·卡斯楚
（Fidel Castro）和切·格瓦拉（Che Guevara）所創立。
三位年輕的建築師受到委託，在一間古老鄉村俱樂部
的原址設計這些新建
築物。

這些建築師認為當時很受到歡迎的現代主義「白立方」（white cube）＊風
格是資本主義的建築風格，他們需要為共產主義下的新古巴創造一個全新有
機的風格。他們採用了當地自產的磚瓦，並從北非建築汲取靈感，打造出紅
色圓頂建築，使用的技法是「加泰隆尼亞拱頂」（Catalan vault）。

＊強調簡潔、幾何形狀的外觀，通常使用白色，避免裝飾，注重功能性和實用性。

卡斯楚本來非常喜歡這個設計。但隨著古巴戰況愈加白熱化，他對於這些建築的興趣也逐漸消退，他開始覺得藝術學校及建築師都是多餘無用的存在。

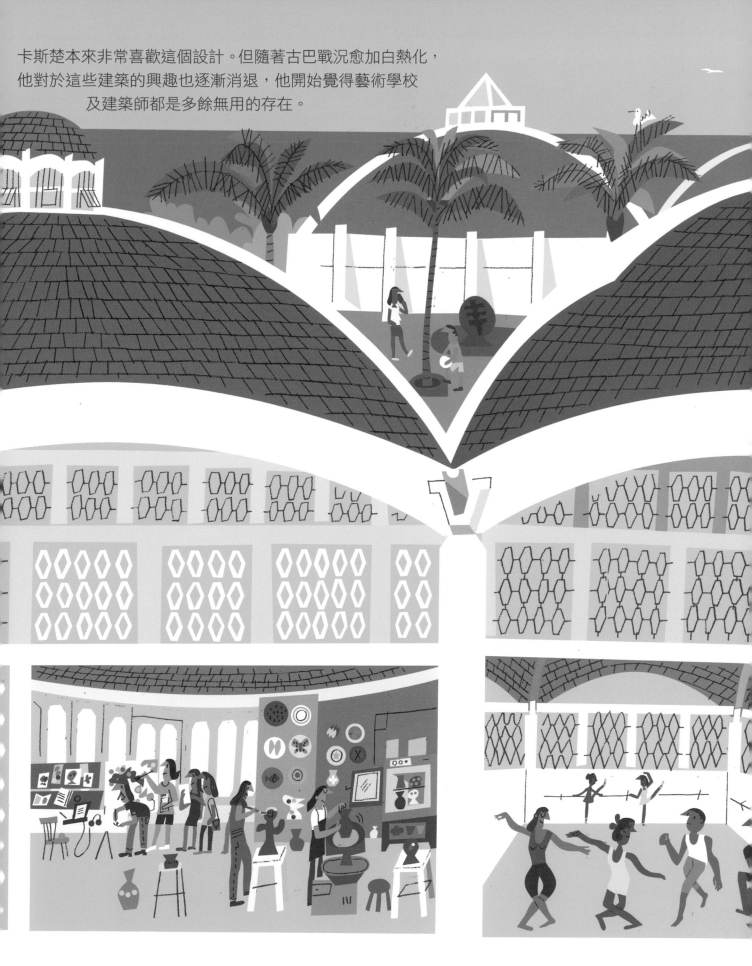

蘇聯粗獷主義風格採用的裸露鋼筋混泥土建築後來在古巴逐漸受到歡迎，1965 年藝術學校的建築工程嘎然而止。建築師們狼狽地逃離國家。

尚未完工的建築群就此被遺棄。後來在 1980 年代才重新被發掘，自此獲頒國家紀念遺址。

海牧場 SEA RANCH ³⁷

時間：1963年 – 1965年
地點：美國加州，索諾瑪

海牧場是沿著加州一段 15 公里長海岸的一群私人住宅。1963 年，建築師與規劃者阿爾・布克（Al Boeke）買下了這裡的土地，委託一群建築師設計出能維持並反映此地自然美景的房子。

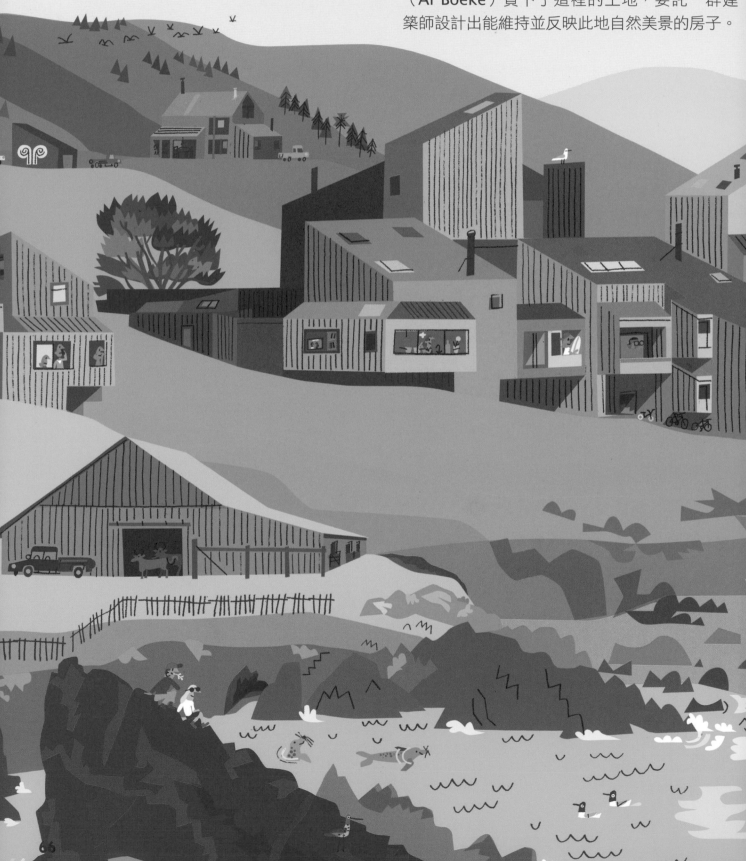

這些小巧的房子圍繞著共同的開放空間，形成一個聚落。每間房子都配備了大窗戶，盡可能將海景盡收眼底，另有傾斜的單坡屋頂，能抵擋強風吹襲。這些房子以紅杉木所建成，沒有突出的屋簷，也沒有不必要的照明，設計的目的就是要融入周遭的地景。

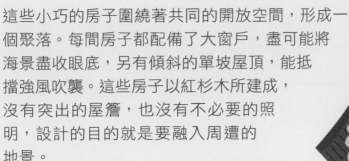

其中最令人驚豔的建築就是海牧場教堂，及其雕塑翅膀形狀的屋頂。教堂的內部以鑲嵌藝術裝飾。天花板則布滿貝殼及海膽。

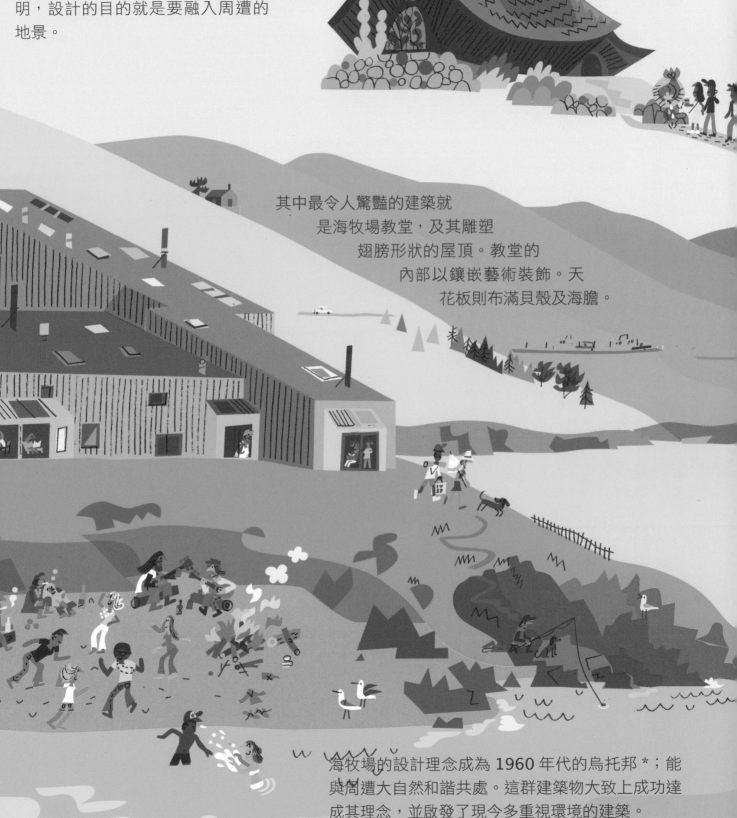

海牧場的設計理念成為 1960 年代的烏托邦 *；能與周遭大自然和諧共處。這群建築物大致上成功達成其理念，並啟發了現今多重視環境的建築。

＊意指理想的社會或「理想」的代稱。

達卡國際貿易展覽中心 FIDAK [38]

時間：1975年
地點：塞內加爾，達卡

達卡國際貿易展覽中心（International Trade Fair of Dakar，FIDAK）位於達卡市中心郊區。這座展覽中心的建造也和當時非洲興起的一場運動有關，當時追求一種後殖民的全新建築風格，融合當地傳統與當時流行的現代主義風格。

由於非洲大部分地區都沒有建築學校，這些全新大膽的案子都是委由歐洲的建築師所設計。而最後設計出來的建築也表達力與戲劇性十足，更多時候反映出的是建築師對某個國家的印象，而非實際情況。

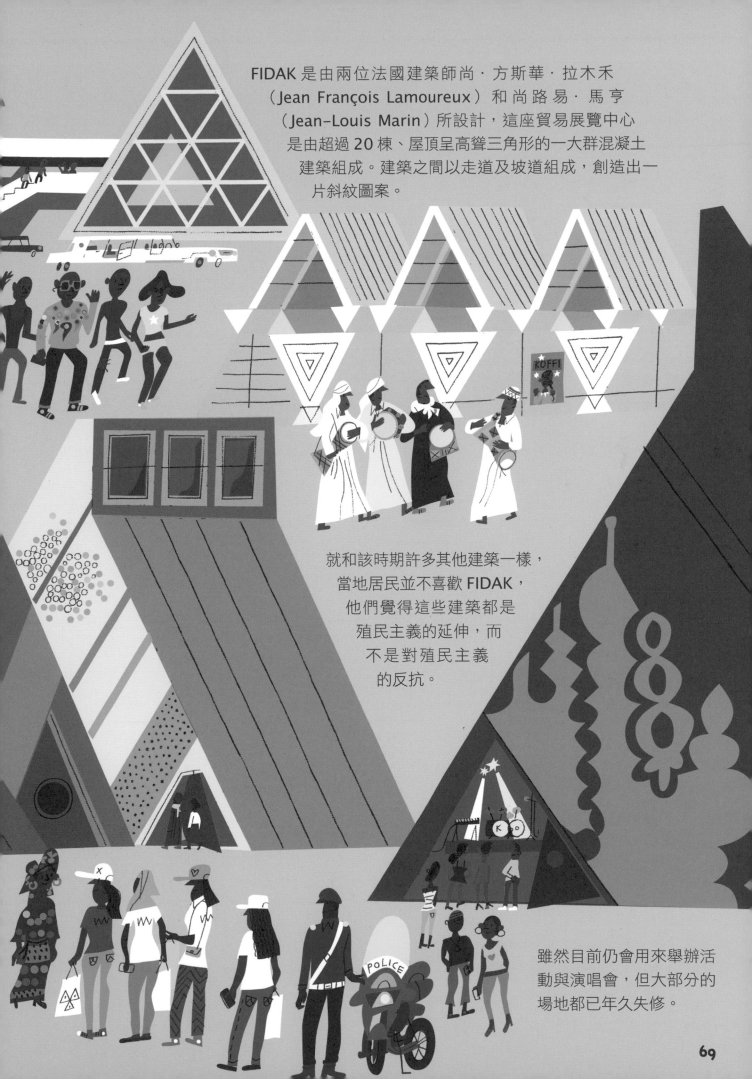

FIDAK 是由兩位法國建築師尚·方斯華·拉木禾（Jean François Lamoureux）和尚路易·馬亨（Jean-Louis Marin）所設計，這座貿易展覽中心是由超過 20 棟、屋頂呈高聳三角形的一大群混凝土建築組成。建築之間以走道及坡道組成，創造出一片斜紋圖案。

就和該時期許多其他建築一樣，當地居民並不喜歡 FIDAK，他們覺得這些建築都是殖民主義的延伸，而不是對殖民主義的反抗。

雖然目前仍會用來舉辦活動與演唱會，但大部分的場地都已年久失修。

新生活模式

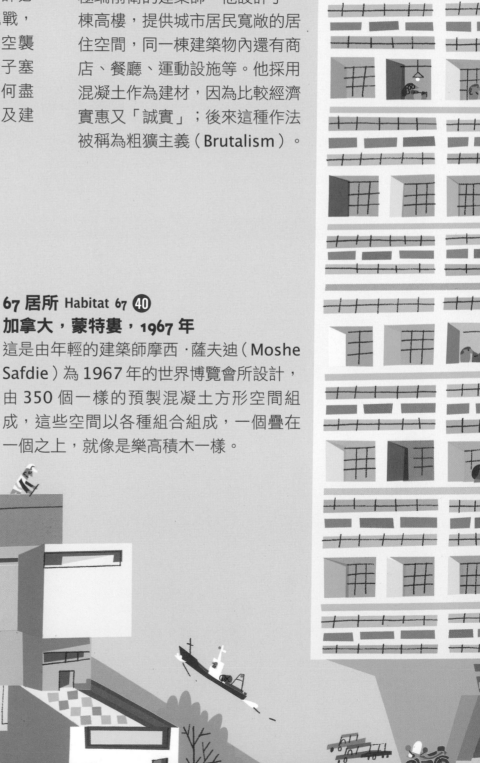

對於不斷成長的人口，建築師永遠都在追尋如何蓋出更平價又舒適的住宅。過去一百年來，建築師必須回應各式各樣的挑戰，包括如何重建被炸彈空襲過的地區，如何把房子塞進狹小的空間內，如何盡可能運用最新的科技及建材。

**馬賽公寓 Cite Radieuse ㊴
法國，馬賽，1947-1952 年**

柯比意（Le Corbusier）是一位極端前衛的建築師，他設計了一棟高樓，提供城市居民寬敞的居住空間，同一棟建築物內還有商店、餐廳、運動設施等。他採用混凝土作為建材，因為比較經濟實惠又「誠實」；後來這種作法被稱為粗獷主義（Brutalism）。

**67 居所 Habitat 67 ㊵
加拿大，蒙特婁，1967 年**

這是由年輕的建築師摩西·薩夫迪（Moshe Safdie）為 1967 年的世界博覽會所設計，由 350 個一樣的預製混凝土方形空間組成，這些空間以各種組合組成，一個疊在一個之上，就像是樂高積木一樣。

埃姆斯住宅（案例八）
Eames House (Case Study 8) ④
美國，加州，1949 年

夫妻檔設計師查爾斯·埃姆斯
（Charles Eames）與瑞·埃姆斯
（Ray Eames）設計了一間採用混
凝土與預製鋼材的住宅與工作室。
房子結構的格子被拆開，填入原色
的鑲板。這棟建築受到日式建築影
響，與周遭地景和諧共處。

紙管屋 Paper Log Houses ④
日本，神戶，1995 年

在一場地震震毀了日本沿岸社
區後，建築師坂茂決定為二十
萬名失去家園的居民尋找一個
有效的解決方案。他設計了用
紙管搭建的住宅，屋頂則用帳
篷材料。這些住宅取材便宜又
防水，很容易就搭建完成。而
建材之後也能回收。

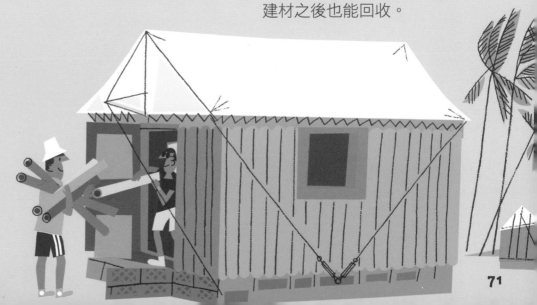

百水藝術村 HUNDERTWASSERHAUS

時間：1983－1985年
地點：奧地利，維也納

這棟公寓建築是以視覺強烈的色彩、鑲嵌畫、有機圖案組合而成。整棟建築沒有一條直線。就連地板都高低不平！

百水公寓由藝術家轉職成建築師的佛登斯列·漢德瓦薩（Friedensreich Hundertwasser）所設計，他當時希望能創造出一棟「人類與樹的房子」。他和建築師約瑟夫·克拉威納（Josef Krawina）一起設計了一棟盡可能可以回饋大自然的建築。建造過程中使用了超過 900 噸的土，打造出綠色屋頂及露台。樹木從建築物的中心長出來，枝條沿窗探出。

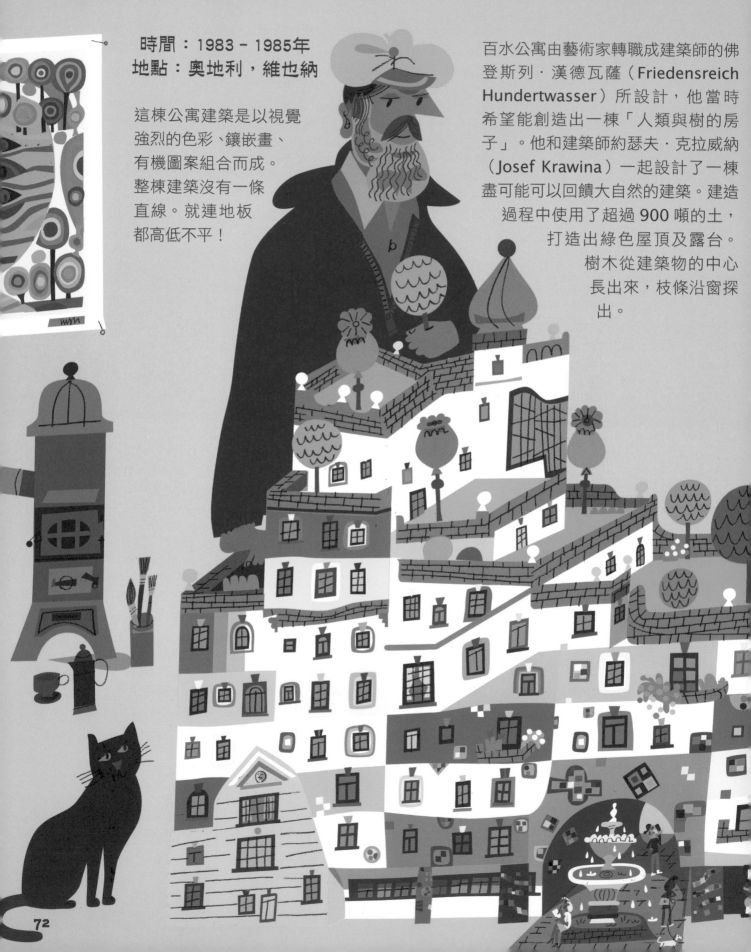

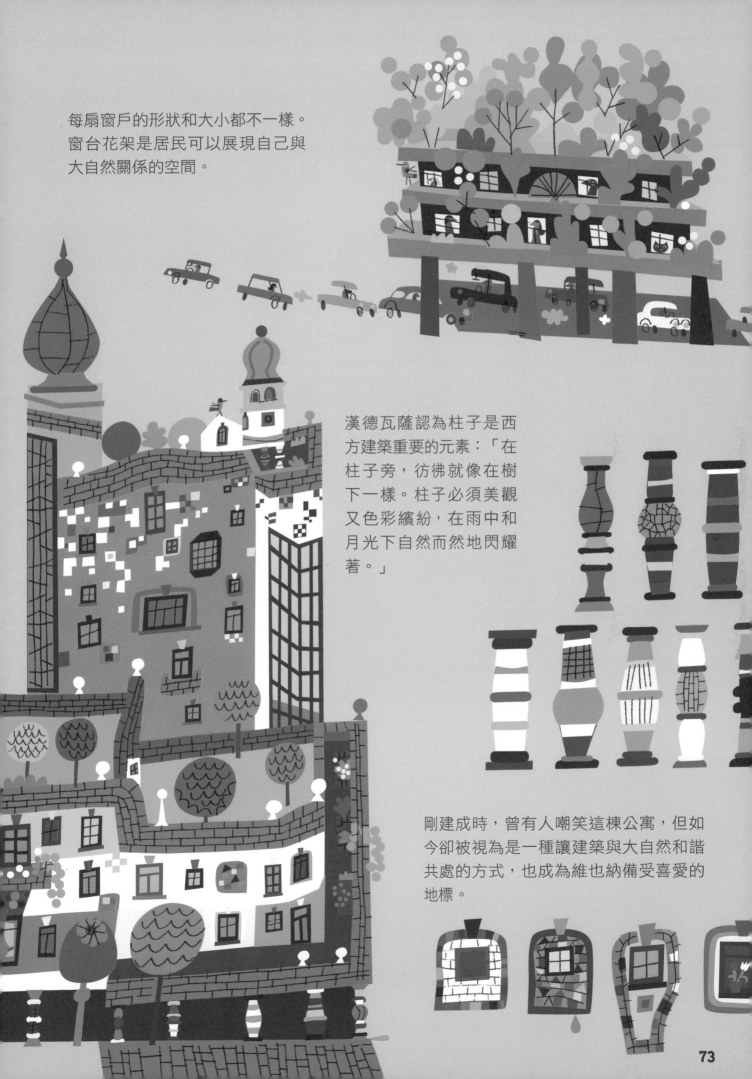

每扇窗戶的形狀和大小都不一樣。窗台花架是居民可以展現自己與大自然關係的空間。

漢德瓦薩認為柱子是西方建築重要的元素:「在柱子旁,彷彿就像在樹下一樣。柱子必須美觀又色彩繽紛,在雨中和月光下自然而然地閃耀著。」

剛建成時,曾有人嘲笑這棟公寓,但如今卻被視為是一種讓建築與大自然和諧共處的方式,也成為維也納備受喜愛的地標。

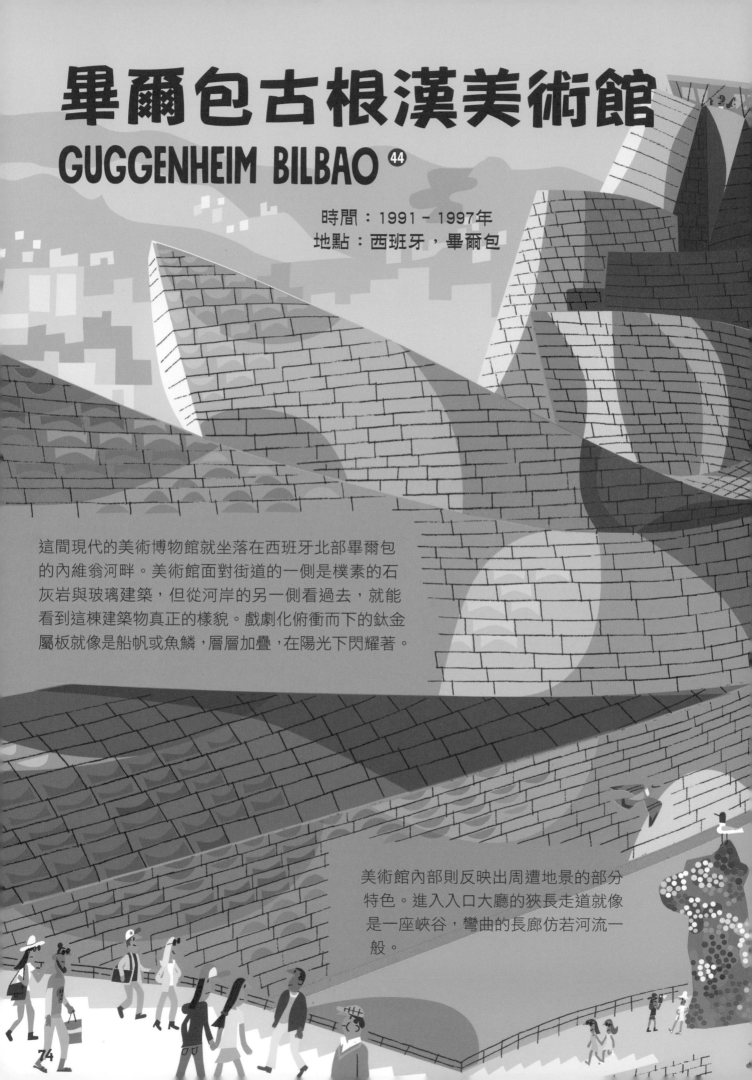

畢爾包古根漢美術館
GUGGENHEIM BILBAO ⁴⁴

時間：1991－1997年
地點：西班牙，畢爾包

這間現代的美術博物館就坐落在西班牙北部畢爾包的內維翁河畔。美術館面對街道的一側是樸素的石灰岩與玻璃建築，但從河岸的另一側看過去，就能看到這棟建築物真正的樣貌。戲劇化俯衝而下的鈦金屬板就像是船帆或魚鱗，層層加疊，在陽光下閃耀著。

美術館內部則反映出周遭地景的部分特色。進入入口大廳的狹長走道就像是一座峽谷，彎曲的長廊仿若河流一般。

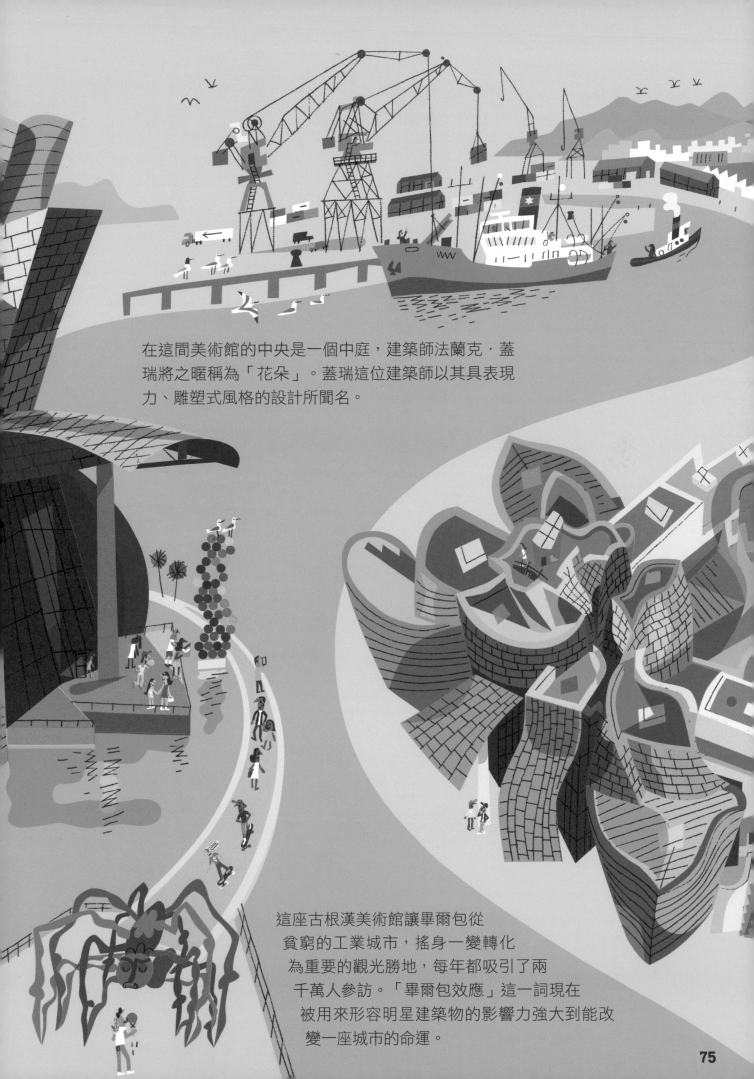

在這間美術館的中央是一個中庭，建築師法蘭克·蓋瑞將之暱稱為「花朵」。蓋瑞這位建築師以其具表現力、雕塑式風格的設計所聞名。

這座古根漢美術館讓畢爾包從貧窮的工業城市，搖身一變轉化為重要的觀光勝地，每年都吸引了兩千萬人參訪。「畢爾包效應」這一詞現在被用來形容明星建築物的影響力強大到能改變一座城市的命運。

柏林猶太博物館
JEWISH MUSEUM BERLIN ㊺

時間：1992－1999年
地點：德國，柏林

柏林第一座猶太博物館設立於
1933 年，用以展示猶太歷史與創
意。而後在 1938 年遭納粹關閉。五十年
後，一場新建築物的競賽登場，最後由年輕的
建築師丹尼爾‧李柏斯金（Daniel Liebeskind）奪
得冠軍。

李伯斯金將新建築物規劃在舊建築
旁，外型以大膽的 Z 字型呈現。兩棟
建築的唯一連結是一座地道。

流放花園（The Garden of Exile）是
一個以混凝土柱子排成的正方形區塊，上方是垂
柳，設置在一塊坡地上。走在這些柱子間，會讓人迷失方向，
並產生幽閉恐懼感＊。

＊指被困在狹小空間或無法自由活動，而產生強烈的害怕和焦慮感。

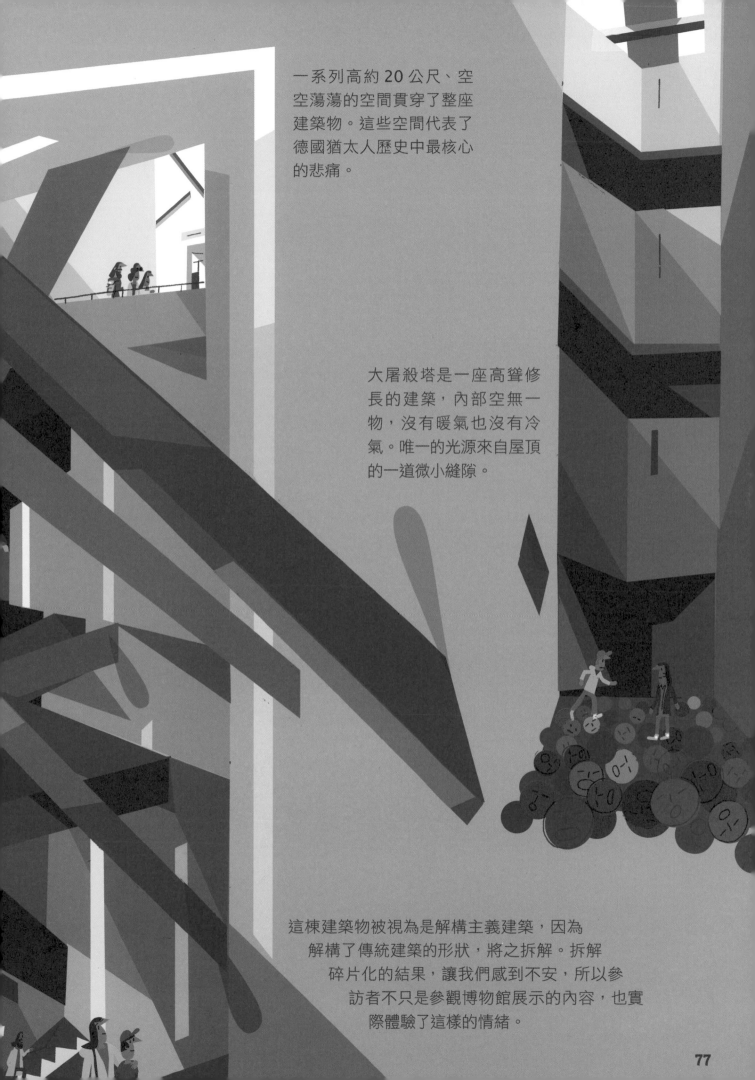

一系列高約 20 公尺、空空蕩蕩的空間貫穿了整座建築物。這些空間代表了德國猶太人歷史中最核心的悲痛。

大屠殺塔是一座高聳修長的建築，內部空無一物，沒有暖氣也沒有冷氣。唯一的光源來自屋頂的一道微小縫隙。

這棟建築物被視為是解構主義建築，因為解構了傳統建築的形狀，將之拆解。拆解碎片化的結果，讓我們感到不安，所以參訪者不只是參觀博物館展示的內容，也實際體驗了這樣的情緒。

信仰新模式

過去近兩千年來，教會是影響力最強大的組織，決定了人們如何生活、如何進行信仰敬拜的儀式。20 世紀後半葉，出現了越來越多個人關於信仰的各式想法，而基督教的建築也開始出現新的造型。

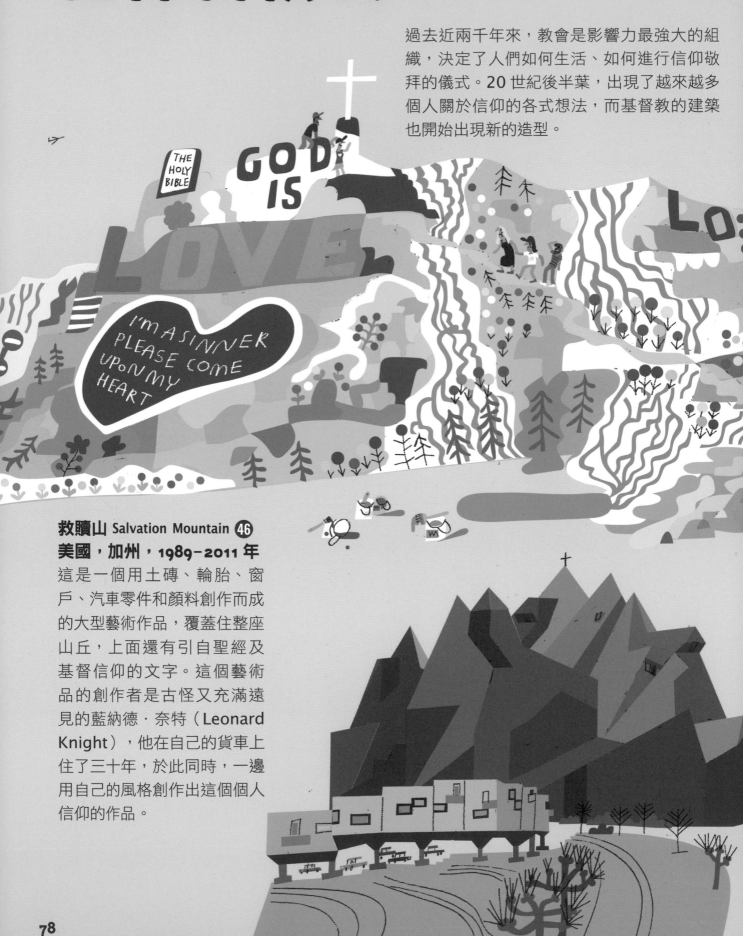

THE HOLY BIBLE

GOD IS

LO:

LOVE

I'M A SINNER PLEASE COME UPON MY HEART

救贖山 Salvation Mountain ㊻
美國，加州，1989−2011 年
這是一個用土磚、輪胎、窗戶、汽車零件和顏料創作而成的大型藝術作品，覆蓋住整座山丘，上面還有引自聖經及基督信仰的文字。這個藝術品的創作者是古怪又充滿遠見的藍納德·奈特（Leonard Knight），他在自己的貨車上住了三十年，於此同時，一邊用自己的風格創作出這個個人信仰的作品。

巴西利亞天主教大教堂

Brasilia Cathedral **47**

巴西，巴西利亞，

1958-1970 年

這是由奧斯卡·尼邁耶（Oscar Niemeyer）所設計的雕塑教堂。十六片彎曲的混凝土柱子形成皇冠的形狀，向上打開直通天堂。以巨大的玻璃纖維板連接，讓光線充滿整個空間。

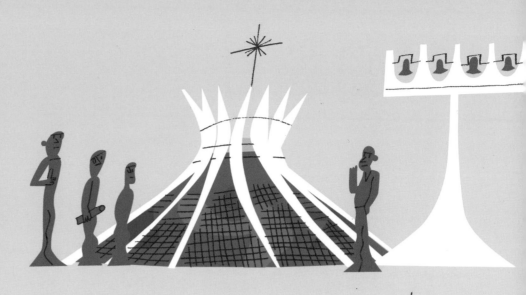

哈爾格林姆教堂

Hallgrimskirkja Church **48**

冰島，雷克雅維克，1940 年

這座表現主義（⇨ P87）風格的教堂從這座城市陡然聳立，就像是當地地景中的山脈及冰河，藉此將信仰與自然連結。

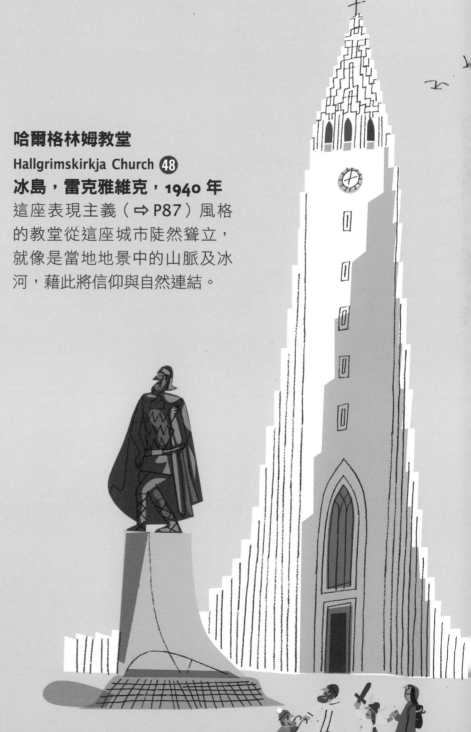

瑪麗亞大教堂

Maria, Königin des Friedens **49**

德國，內維格斯，1968 年

這座粗獷主義（⇨ P86）風格的教堂採用混凝土蓋成，屋頂是鋸齒水晶形狀。教堂內部主要空間昏暗，祭壇在鑲嵌彩色玻璃窗戶的光線照射下，以充滿戲劇張力的光線照亮。

機場建築

1950 年代後期，國際旅遊越來越普遍。新建成的機場都展現出未來全球緊密相連的魅力及興奮之情。

歐海爾國際機場塔台
Control Tower, O'Hare International Airport ㊿
美國，芝加哥，1970 年

這座位於歐海爾國際機場的塔台是美籍華裔建築師貝聿銘（I. M. Pei）設計的諸多塔台中的第一座。塔台的塔身修長，連接到頂端塔台處展開，此設計反映出貝聿銘對自然造型的偏好。

深圳寶安國際機場第三航廈
Terminal 3, Shenzhen Bao'an �51
中國，2010-2013 年

這座現代機場位於快速發展的深圳，造型設計上是以鬼蝠魟為靈感；就像是一隻飛行的魚。閃亮的表面讓旅客感覺旅行的體驗既順暢又便利。

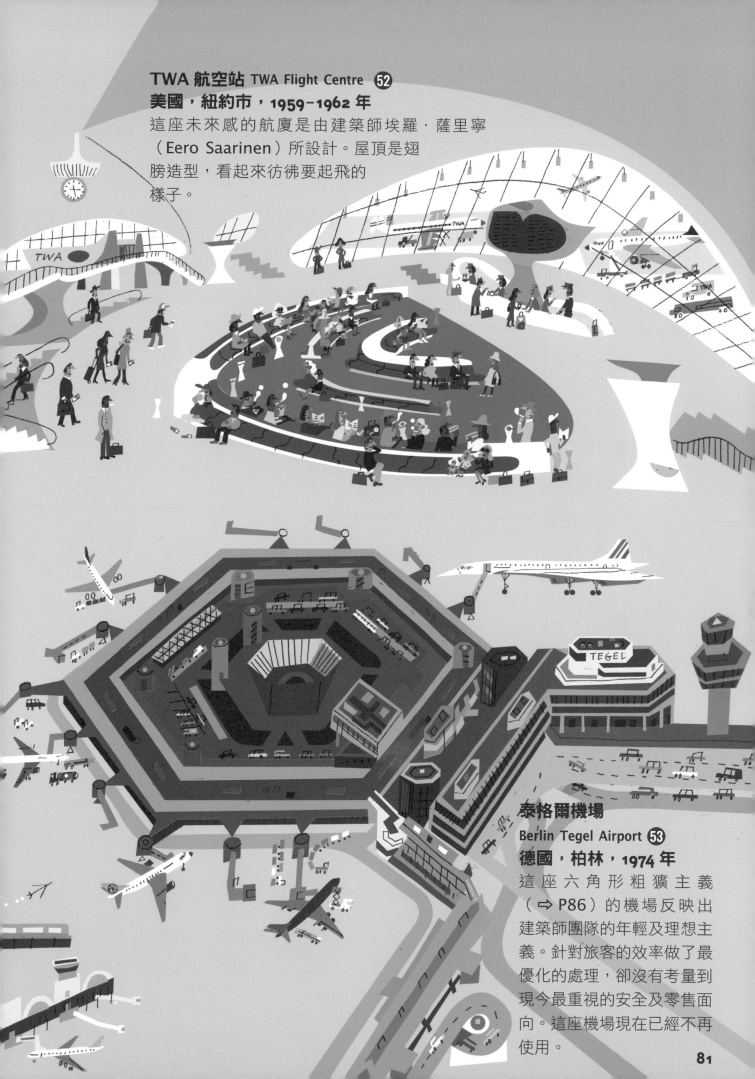

TWA 航空站 TWA Flight Centre �52
美國，紐約市，1959-1962 年
這座未來感的航廈是由建築師埃羅·薩里寧（Eero Saarinen）所設計。屋頂是翅膀造型，看起來彷彿要起飛的樣子。

泰格爾機場
Berlin Tegel Airport �53
德國，柏林，1974 年
這座六角形粗獷主義（⇨ P86）的機場反映出建築師團隊的年輕及理想主義。針對旅客的效率做了最優化的處理，卻沒有考量到現今最重視的安全及零售面向。這座機場現在已經不再使用。

作家及出版社協會總部
SGAE HEADQUARTERS 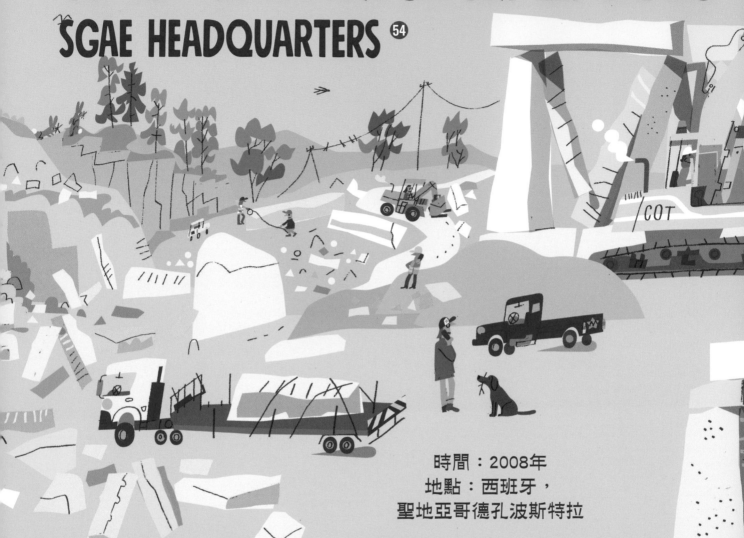⑤④

時間：2008年
地點：西班牙，
聖地亞哥德孔波斯特拉

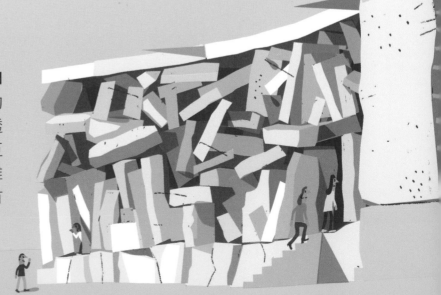

SAGE（the society of authors and publishers，作家及出版社協會）的總部共分兩側。一側是面向街道的透明玻璃。面向公園的另一側則是用巨型石板，以交疊或互相抵住、看似雜亂的方式排列。使得這一側看起來有點像是新石器時代的遺址。

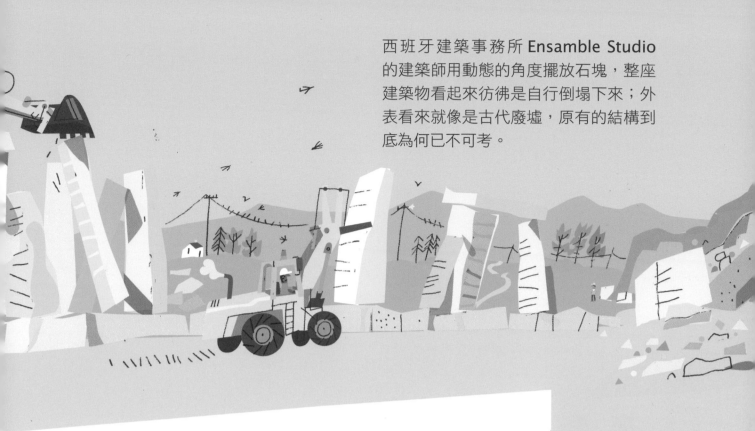

西班牙建築事務所 Ensamble Studio
的建築師用動態的角度擺放石塊，整座
建築物看起來彷彿是自行倒塌下來；外
表看來就像是古代廢墟，原有的結構到
底為何已不可考。

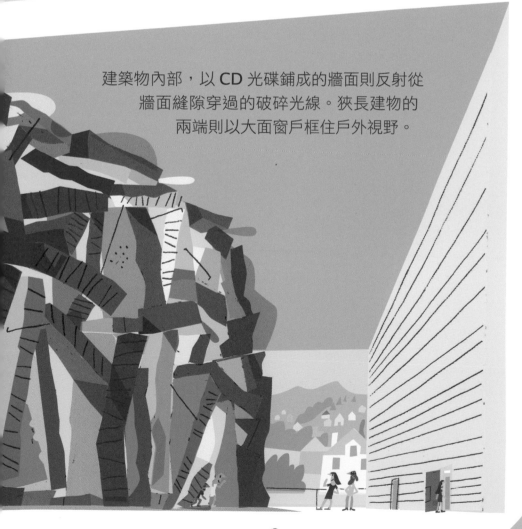

建築物內部，以 CD 光碟鋪成的牆面則反射從
牆面縫隙穿過的破碎光線。狹長建物的
兩端則以大面窗戶框住戶外視野。

這座建築物就像是
一 個 大 型 的 雕 塑
品，從公園看過來，
彷彿與周遭地景合
而為一。

隱蔽風格建築

在現代的社會中，空間時常難以取得。這些建築則盡可能利用小空間，並用有趣的方式與周遭的自然或都市環境連結。

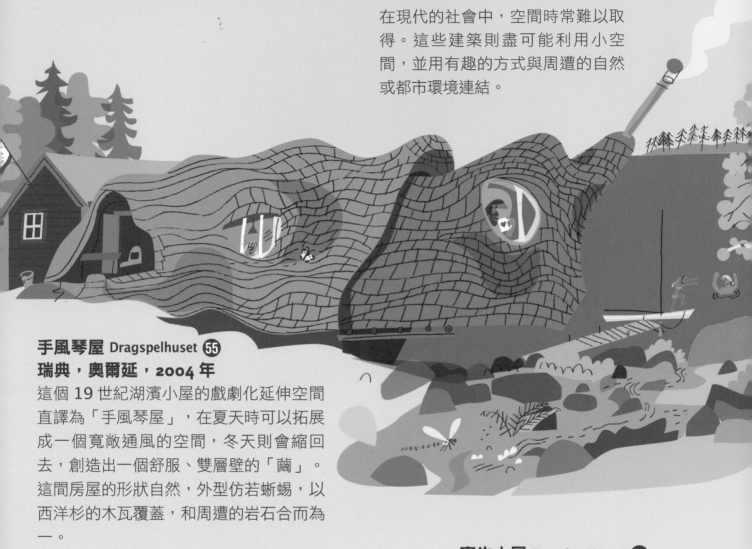

手風琴屋 Dragspelhuset 55
瑞典，奧爾延，2004 年
這個 19 世紀湖濱小屋的戲劇化延伸空間直譯為「手風琴屋」，在夏天時可以拓展成一個寬敞通風的空間，冬天則會縮回去，創造出一個舒服、雙層壁的「繭」。這間房屋的形狀自然，外型仿若蜥蜴，以西洋杉的木瓦覆蓋，和周遭的岩石合而為一。

寄生小屋 Parasite House 56
厄瓜多，基多，2019 年
這間迷你的屋子座落在一間房屋的屋頂上。面積僅 12 平方公尺，在這個最小可行的空間中配備了所有基本所需（浴室、廚房、床、生活空間）。寄生小屋是一個原型範本，可以用低廉的成本複製到全世界各地的屋頂上。

松露之家 The Truffle **57**
西班牙，坎達莫，
2010 年

這棟建築物的建造過程是由裡到外的順序完成。建築師從地面挖出一個空間，再用乾草捆填滿。接著將混凝土倒入地面與乾草之間。完成的混凝土殼的造型與質感都很自然，看起來就像一顆巨大的松露。

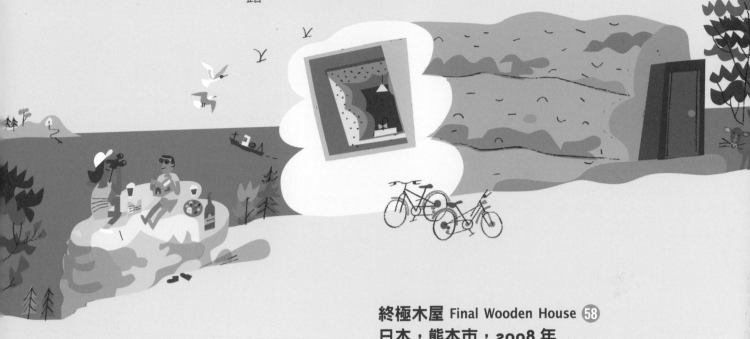

終極木屋 Final Wooden House 58
日本，熊本市，2008 年

這座隱密之處外表就像是疊疊樂，而且有一半的積木都被拿掉了。長條的長方體突出來，沒有地面也沒有天花板。民眾可以將這座木屋當成是景觀一樣，直接爬到小屋上，也可以自由決定要怎麼運用這些木塊。

85

建築術語與風格詞彙表

土磚 Adobe bricks
以泥土做成的磚，放進窯裡烤過之後，表面塗上石灰岩。這項技術最早從史前時代就開始採用。

拱廊 Arcade
一系列以柱子支撐的拱形結構。

拱形 Arch
一個彎曲或有尖拱的構造元素，兩側有支撐。

裝飾風藝術 Art Deco
1920 與 1930 年代的一種藝術、設計與建築風格，結合工匠技藝與昂貴的材質並採用幾何與現代風格呈現，因立體主義與抽象藝術而受到歡迎。

包浩斯 Bauhaus
一間具有影響力的德國藝術學校，採用全新設計方法，結合了美學與功能性，並能大量生產。

粗獷主義 Brutalism
一種建築流派，採用的建材與建造方式成為其特色之一。這類建築有著粗糙、未完成的表面，通常採用不經修飾的鋼筋混凝土蓋成。外型上呈現巨大沈重感，特點是有著特殊造型、直線條及小窗戶。

拜占庭式建築
Byzantine architecture
西元 527 至 565 年，羅馬皇帝查士丁尼統治君士坦丁堡時期所發展出來的建築風格。拜占庭式教堂有巨大的圓頂及精緻華美的鑲嵌圖案。

扶壁 Buttress
從牆面突出的支撐結構，用來支撐拱形、屋頂或拱頂的重量。

懸臂樑 Cantilever
沒有支撐的突出物像是旗竿一樣從牆壁凸出來。

古典主義建築
Classical architecture
以古希臘和羅馬建築為靈感的建築。

列柱 Colonnade
支撐著一系列拱頂的一連串柱子。

柱子 Column
支撐用的柱狀物，包含柱礎、圓柱狀柱身，最上方則是柱頂。柱子可能沒有花紋，也可能有裝飾物。

構成主義 Constructivism
1915 年源自於俄羅斯的一種抽象藝術流派。採用簡約、幾何圖形，反映出現代工業社會。

解構主義 Deconstructivism
一種「解構」建築的手法，利用其造型和空間創造出不對稱的動態造型，讓建築物看起來變得破碎化。

簷 Eaves
屋頂邊緣突出牆壁的部分，保護牆壁不受雨淋。

表現主義 Expressionism
第一次世界大戰後崛起的建築流派，同時反映出戰爭的可怕，以及對未來的一種烏托邦理想。建築師採用像是混凝土一類新建材，創造出有雕塑感、具有感染力的建築，通常會受到大自然形體的影響。

立面 Façade
建築物的外表（通常指正面）。

平面配置圖 Floor Plan
建築物房間配置。

柱槽 Fluting
柱子的柱身上垂直淺溝槽。

簷壁飾帶 Frieze
一段裝飾性的浮雕。

功能主義 Functionalism
關於建築物的功能應根據建築的功能進行設計。此運動的成員與社會主義關係密切，認為建築應為人們創造出更好的世界。

山牆 Gable
屋脊兩端上部呈山尖形的橫牆。

哥德式建築 Gothic architecture
此風格流行於西元 12 到 16 世紀間，由歐洲的羅馬式建築所發展而來。高聳修長的建築，搭配尖拱和大片的彩繪玻璃窗戶。並常用飛扶壁作為支撐。

岩洞 Grotto
小巧別緻、有水流入的洞穴，可能是自然形成或人工開掘而成。

半木構建築 Half-timbering
木材結構填入石工或灰泥。

細木工 Joinery
將木片接合起來的木工工作。

米哈拉布壁龕 Mihrab
清真寺中牆內朝著禮拜方向的半圓形壁龕。

穆斯林尖塔 Minaret
伊斯蘭建築特色——頂端有圓形或圓錐構造的高聳尖塔，伊瑪目（伊斯蘭教的領袖）用來召喚信眾進行禮拜。

現代主義 Modernism
第二次世界大戰前後流行的建築風格，拋棄裝飾的元素，使用混凝土、玻璃、鋼等最新技術創造簡潔線條。

獨石建築 Monolithic architecture
採用單一建材刻鑿而成的建築，通常是岩石。

中殿（中堂） Nave
信眾座位所在的教堂主要空間。

佛塔 Pagoda
多層的塔樓，多個屋頂環繞著中央的主結構。在中國、日本和韓國等地的佛教寺院常見。

柱樑結構 Post and lintel
兩個直立元素（柱）支撐著第三個水平元素（過樑），在底下創造一個很大的開放空間。

柱廊 Portico
在建築物前方，由一系列柱子和拱頂所組合而成、有頂蓋的通道。

後現代主義 Postmodernism
對現代主義的限制及嚴謹的反動，在色彩、裝飾及雕塑造型上都偏好以活潑有趣的方式呈現。

仿羅馬式建築 Romanesque architecture
西元 6 至 11 世紀，中古歐洲流行的一種風格，以沈重、類似堡壘的建築為特色，有厚重的牆、圓拱、大型的塔樓。

石環 Stone circle
新石器時代晚期遺留下的大型立石環圈，通常出現在北歐及英國。據信應為宗教用途，但無法確定。

露台 Veranda
包圍建築物兩邊或更多邊，有屋頂的陽台。

風土建築 Vernacular architecture
以傳統在地手法並採用當地建材蓋成的建築——通常用在屋舍等較小型的建築。

塔廟 Ziggurat
古美索不達米亞有階梯的金字塔型寺廟。

索引

A ～ Z
67 居所 70
TWA 航空站 81
UNAM 62-63

一畫～五畫
丁若鏞 45
凡德羅，密斯 60
土耳其 14-15
大英帝國 46-47
小莫頓莊園 36-37
山西懸空寺 12-13
工頭奈斯特師傅 41
中國 12-13, 18, 80
太空針塔 61
巴西利亞天主教大教堂 79
巴特由之家 52-53
日本 18-19, 38-39, 71
日式茶館 39
月亮井 22-23
木板教堂 26-27
比利時 61
水原市 44-45
水原華城 44-45
水晶宮 60
世界博覽會 60-61
主顯聖容大教堂 41
功能主義 62, 87
加州 66-67, 71, 78
加拿大 50-51
加泰隆尼亞拱頂 64
半木構建築 36, 87

卡納克巨石林 6
卡累利阿共和國 40
卡斯楚 64-65
卡塔門 31
古巴 64-65
古巴，藝術學校 64-65
布克，阿爾 66
瓦卡酋長之家 50-51
石頭宮殿 56-57

六劃～十劃
卡薩巴古城 42-43
伊拉克 8-9
伊朗 20-21
伊斯法罕聚禮清真寺 20-21
伊斯蘭建築 15, 20-21
伊萬 20
印度 22-23
安濟橋 16-17
百水公寓 72-73
衣索比亞 28-29
西班牙 52-53, 60, 82-83
佛教 13, 18-19, 38
作家及出版社協會 82-83
克拉威納，約瑟夫 72
努比亞金字塔 10
坂茂 71
廷巴克圖 32-33
李春 16
李柏斯金，丹尼爾 76-77
沙特爾大教堂 24-25
貝聿銘 80
里特費爾德，赫里特 58-59
拉木禾，尚·方斯華 69
拉利貝拉 28-29
昌卓國王 22
法國 24-25, 70

法隆寺 18-19
阿瑜陀耶大城 34-35
阿爾及利亞 42-43
俄羅斯 40-41, 54-55
信仰新模式 78-79
哈爾格林姆教堂 79
威尼斯 30-31
施洛德住宅 58-59
施羅德，特魯斯 58-59
柯比意 70
英皇閣 46-47
英國 6-7, 36-37, 46-47, 60
迪津加里貝爾清真寺 32-33
飛扶壁 24-25, 87
原子球塔 61
哥德式建築 24-25, 87
埃夫伯里 7
埃姆斯，查爾斯與瑞 71
庫什王國 10-11
挪威 26-27
桂離宮 39
泰格爾機場 81
泰國 34-35
海牧場 66-67
烏爾納木國王 9
神社 38
納許，約翰 47
紐格萊奇塚 6
紙管屋 71
馬亨，尚路易 69
馬利 32-33
馬賽公寓 70
高第，安東尼 52-53

十一劃～十五劃
基日島木構造群 40-41
救贖山 78
深圳寶安國際機場 80
畢爾包古根漢美術館 74-75
粗獷主義 65, 70, 79, 86
荷蘭 58-59
荷蘭風格派運動 58
麥羅埃金字塔 10-11
博爾貢木板教堂 26-27
喬治三世 46

斯卡拉布雷 7
朝鮮正祖 44-45
朝鮮實學 45
猶太博物館，柏林 76-77
鄂圖曼帝國 15, 42-43
傳統日式建築 38-39
塔特林，弗拉基米爾 54-55
塔特林塔 54-55
塞內加爾 68-69
塞爾柱突厥人 20-21
新天鵝城堡 48-49
新生活模式 70-71
新石器時代建築 6-7, 83
義大利 30-31
聖索菲亞大教堂 14-15
聖喬治 28-29, 53
聖喬治教堂 28-29
聖幛 41
聖德太子 18
葉門 56-57
葉海亞·穆罕默德·哈米德丁，精神領袖 56
路德維希 48-49
達卡 68-69
達卡國際貿易展覽中心 68-69
達爾·穆斯塔法·帕恰 43
瑪麗亞大教堂 79
蓋瑞，法蘭克 4, 74-75
墨西哥 62-63
德國 48-49, 79

十六劃～二十劃
暹羅 34
機場建築 80-81
澳洲 72-73
獨岩建築 28, 86
穆薩一世 32-33
總督宮 30-31
隱蔽風格建築 84-85
韓國 44-45
薩夫迪，摩西 70
薩里寧，埃羅 81
蘇丹 10-11

二十一劃以上
露台 72, 87

文・圖／彼得・艾倫（Peter Allen）
知名的童書插畫家，其作品已被Usborne和Walker廣泛出版。選擇建築物作為主題是出自於他個人對建築的興趣和熱情。他以活潑、動感的風格優雅地捕捉每棟建築物。

翻譯／張芷盈
政治大學新聞學系、臺灣師範大學翻譯研究所口譯組畢業。曾任記者、非政府組織工作人員、設計師。熱愛攝影、廚藝、插畫。譯作有《野地露營聖經》、《科學化跑步功率訓練》、《地球其實是昆蟲的》等。
gina.cychang@gmail.com

審訂／褚瑞基
現為銘傳大學建築學系專任副教授，並為實踐大學建築設計學系兼任副教授，曾任《台灣建築雜誌》總編輯，同時為政府公共藝術、都市設計審議、藝文發展等相關領域之多個委員會委員。專攻建築設計、都市設計、都市美學、公共藝術及其評論、藝術介入空間、建築教育、西洋建築史等。

出發吧！環遊世界驚奇建築
從古老堡壘到現代機場，涵蓋文化、歷史、地理等多元知識的奇妙建築之旅
Atlas of Amazing Architecture: The most incredible buildings you've (probably) never heard of

作、繪者	彼得·艾倫（Peter Allen）
譯　者	張芷盈
封面設計	許紘維
美術設計	高巧怡
行銷企劃	劉旂佑
行銷統籌	駱漢琦
業務發行	邱紹溢
營運顧問	郭其彬
童書顧問	張文婷
第三編輯室	副總編輯／賴靜儀
出　版	小漫遊文化／漫遊者文化事業股份有限公司
地　址	台北市103大同區重慶北路二段88號2樓之6
電　話	(02) 2715-2022
傳　真	(02) 2715-2021
服務信箱	runningkids@azothbooks.com
網路書店	www.azothbooks.com
臉　書	www.facebook.com/azothbooks.read
服務平台	大雁出版基地
電　話	(02)8913-1005
傳　真	(02)8913-1056
地　址	新北市231新店區北新路三段207-3號5樓
書店經銷	聯寶國際文化事業有限公司
電　話	(02)2695-4083
傳　真	(02)2695-4087
初版一刷	2023年12月
定　價	台幣580元（精裝）

ISBN　9786269772445
有著作權·侵害必究
本書如有缺頁、破損、裝訂錯誤，請寄回本公司更換。

國家圖書館出版品預行編目 (CIP) 資料

出發吧!環遊世界驚奇建築：從古老堡壘到現代機場,涵蓋文化、歷史、地理
等多元知識的奇妙建築之旅 / 彼得.艾倫(Peter Allen)文.圖；張芷盈翻譯.
-- 初版. -- 臺北市：小漫遊文化,漫遊者文化事業股份有限公司, 2023.12
96面；21 × 28.5　公分
譯自：Atlas of amazing architecture : the most incredible
buildings you've (probably) never heard of
ISBN 978-626-97724-4-5(精裝)
1.CST: 建築史 2.CST: 建築美術設計 3.CST: 世界地理
920.9　　112017326

漫遊，一種新的路上觀察學
www.azothbooks.com
漫遊者文化

大人的素養課，通往自由學習之路
www.ontheroad.today
遍路文化·線上課程

附錄：驚奇建築世界地圖

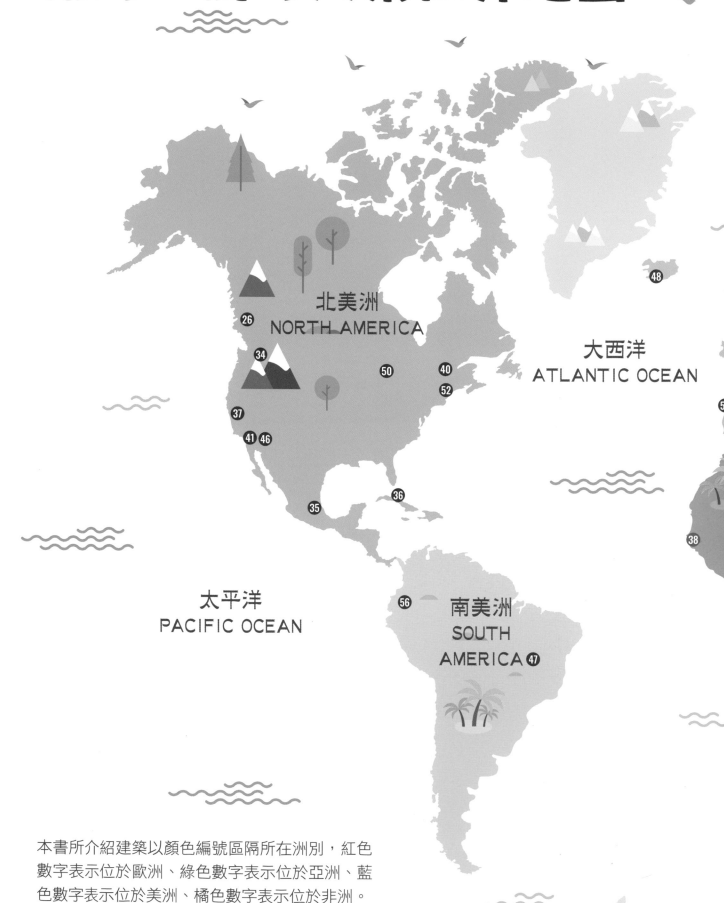

本書所介紹建築以顏色編號區隔所在洲別，紅色數字表示位於歐洲、綠色數字表示位於亞洲、藍色數字表示位於美洲、橘色數字表示位於非洲。